20 艺术专辑

品逸 5 周年
pinyiwenhua

江西美术出版社

图书在版编目（CIP）数据

品逸. 20/吴向东主编.—南昌：江西美术出版社，2012.5
ISBN 978-7-5480-1247-4

I. ①品... II.①吴... III.①美术批评-中国-文集②中国画-美术批评-中国-文集　IV.①
J052-53②J212.05-53

中国版本图书馆CIP数据核字（2012）第257514号

策　　划	傅廷煦
主　　编	吴向东
艺术总监	李文亮
艺术统筹	汪为新
执行主编	郑相君
副 主 编	郑小明
学术顾问	吴悦石　田黎明　刘进安　边平山
学术编委	孔戈野　雷子人
	刘　墨
责任编辑	陈　东
装帧设计	品逸工作室
特约编辑	刘小峰　王清华　张福朋

品逸 [20]

出版发行	江西美术出版社
地　　址	南昌市子安路66号
网　　址	http://www.jxfinearts.com
邮　　编	330025
监　　制	品逸文化
合作媒体	雅昌艺术网 www.artron.net
经　　销	新华书店
印　　刷	北京市雅迪彩色印刷有限公司
开　　本	787mm×1092mm 1/16
印　　张	8
字　　数	150千字
版　　次	2012年5月 第一版
印　　次	2012年5月 第一次印刷
书　　号	ISBN 978-7-5480-1247-4
赣版权登字-06-2011-371	
印　　数	1-8000册
定　　价	38元

PINYI CULTURE

[目 录] contents

品寶笈精萃

掇盛世遺珍

藉古以鑑今

溯源而開新

PIN BAO JI JING CUI DUO SHENG

SHI YI ZHEN JIE GU YI JIAN JIN SU

YUAN ER KAI XIN

品逸文化

PIN YI WEN HUA

禅宗与中国画
妙悟不在多言
HUA DAO YOU WEI
PINYI CULTURE

文 / 老可

佛教传入中国始于汉代，禅宗，则始于南北朝。禅宗是印度佛教与中国传统文化相结合的产物，是中国化的佛教。禅宗突出人性自觉，有着深刻的哲学思想与人文精神，对中国传统绘画产生了重要影响。中国绘画以其独特的精神文化内涵，逐步成为中国禅文化的重要组成部分。

中国禅宗分为南北二宗，后以南宗为盛，南禅对中国画的影响尤深。受禅宗影响，在美术史上，中国画也有南北宗之谓。自盛唐始，禅风画韵相互交融，禅机画理交互渗透，产生了以唐王维、宋苏轼、清石涛等大批以禅入画的水墨文人画大师，逐步改变了盛行于历朝历代的金碧青绿山水一统天下的局面。中国画自此便以黑白、水墨语调为主旋律，产生了"论画以形似，见与儿童邻"、"虚静空灵"、"我师我心"、"师心自用"等禅画理念。

法道守一

中国画讲究"外师造化，中得心源"，强调人对现实生活的体验和对环境的心灵感悟，主张师心自用。南朝宗炳就提出了"应目会心"理论。"应目"是指观察物象，"会

心"则是画家感应于物象后所产生的思想感情，亦即物我两化、情景交融，最终达到"万趣融其神思"。

中国画讲究意境。在意境的形成中，物象是基础。脱离了物象，情与意无从抒发，心无所寄托，故产生不了达意之境。因在意境中其心其情均消融在物象之中，并由此得以生发。在意境中起主导作用的是情，是意，即心神。画家笔下的精品力作往往以一种洗练含蓄的形式，在情感上给人以强烈的影响，其关键还是心境的传达与回应。笔墨是中国画的根本。中国画的笔墨语言是画家创造性表现客观物象的手段，它反映出不同画家的情感轨迹。中国画以黑白为主色调，以笔墨为表现语言，其自身的特性决定了其意象性的表现特点。融于画家笔下之境，绝非客观物象，而是心中之境。

中国画讲究传承。一是向古人学习，与古人交心；二是师徒间手传心授。从真正意义上讲，是用"心"来传承艺术文化血脉。要求画者习古而不泥古，以"我心为法"，变通妙理。正如石涛所言："法于何立？立于一画。一画者，众有之本，万象之根"。其中"一画"并非指一幅画，而是禅宗所指明心见性。由于一切法不离心法，心能生万法，"一法藏万法，万法藏于一法，万法即一法，一法通万法，万法在一法中"（《法华经》语）。经中所指的"一"即为心。故石涛"一画之法"中的"一"指的是心。人若达到见性，即可达到一，其万法则在其中。要想

五代　巨然　溪山兰若图

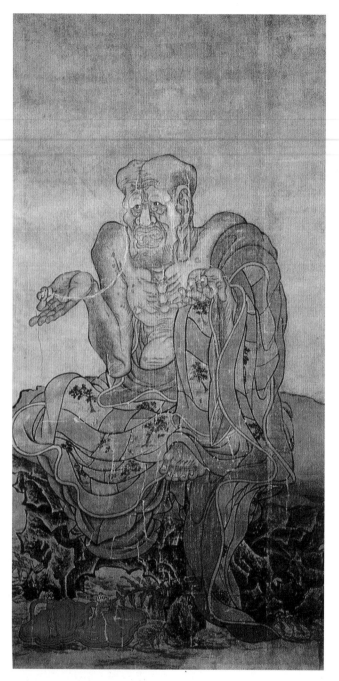

五代　佚名　罗汉图

达到心法之根本，则在于缘起，缘起性空，方可见性。人能见性，方得"一画之法"。此时之"一"，是随心所欲；此时之"法"，是大智慧。

石涛论画，画理禅机尽在其中。石涛语："立一画之法者，盖以无法生有法，以有法贯众法也，夫画从于心者也"。

要想达到无法生有法之境，首先应立"心"。因为无心则无境，无境亦无心，心境相依，方可见地。只有认知"心即是一"这个道理，方可成为"从于心者"，才能做到"盖以无法生有法，乃至随心所欲"。禅宗，讲究提持心印，见性成佛。"佛语心为宗，无门为法门"。故，禅宗也即心宗。禅宗认为，人是感受大千世界的主体，在修行中靠内在精神去驾驭纷杂的环境而不是被动地接受，着重强调主体精神的作用。"应无所住，而生其心"。人的修行可以顿悟，即心见性。禅宗提倡"随缘人生"。用真心感悟则"即心即佛"。由此可见，禅宗之所以对中国画有着至深的亲和力，其根本原因是法道相一，即返本归真，见心见性，自证自悟，畅扬心道。

明代 董其昌 仿黄子久

风气守一

禅宗以"二入"、"四行"学说及《楞伽经》作为习禅的根本理论。"二入"，一是理入，指禅法的理论，二是行入，指禅法的实践。"四行"，即报冤行、随缘行、无所求行、称法行。禅宗以壁观法门为中心，教人安心。自达摩于南北朝时东渡来中国传法立禅宗始，经二祖慧可、三祖僧璨、四祖道信、五祖弘忍、六祖惠能代代相传，并得到丰富和发展。至六祖惠能，提出了"一相三昧、一行三昧"之宗旨，强调安闲恬静、虚融淡泊。参禅者能超尘脱俗，以禅修德，以定求悟，达到空性

而得到解脱；甚至在坐禅入定中，忽然得悟而明其妙，心境升华，一变常人之理，独辟一片心境。

禅僧大德的机锋转语及禅理的奥妙玄机，尤为中国画家欣赏和推崇，禅悦之风盛行。谈禅为逸事，无禅不雅，画风自然趋向含蓄、寂静，进而得到安宁、空灵的韵味。画家以画为禅，将绘画作为怡养性情的道场，其画境恬淡静气，格调高雅，自在情理中。对于中国画，禅宗改变了画家的创作思维，使人们对"色"、"空"有了深刻的认识，并形成了东方美学的一种流派，使中国画的发展不但重视形的表现，更注重虚静、恬淡等意境的表达。

格调守一

"心同野鹤与尘远，诗似冰壶彻底清"。从"诗画一律"观读韦应物的诗句，可以看出，中国画家，尤其文人画家，十分崇尚淡泊。淡泊是脱去匠气、人间烟火气后的气息，是自然的或重新融入自然的生命形态。真正空灵高格的中国画境界，使画家超凡脱俗，并能借此表现自己的宇宙情思和生命情调。中国画状写物象洋溢着的自然生机与灵气，成为画家自然而然

清代 弘仁 雨余柳色图

清代 金农 竹图

的情感表达。

感应天地之间的苍茫和人世间的诸多无奈，中国画家尤其文人画家的内心世界往往有着无尽的孤独。但这种孤独不是现实的孤独，而是一种"超然孤独"。独与天地精神往来的高洁心性就包蕴在这种孤独之中。因孤独，故内心世界一片静寒。因静寒则驱除了尘世的一切喧嚣，将其带入幽远清澄的空灵世界。荡涤心间污垢，使心如冰壶般清澈空明。表现在画作上则会产生因寒而幽、因幽而静、因静而空、因空而灵之境，恰恰就是一种回归自然、宁静淡泊的心灵观照。正如苏东坡所言："静故了群动，空故纳万境"。

禅宗强调"妙有性空"、"随缘素位"、"缘起性空"，因为禅理无所不在，要求参禅者舍相求真。真即大千自在。禅具有神妙空灵的内涵，并能直接彻见人的本性。禅宗追求禅定，对宇宙万物色相视之为空，以虚静之气为参禅者的立体之境，要求参禅者以平常心处世，扬弃一切分别相，归于本真。受禅定思想影响，中国画追求以墨代色，以简化繁，大朴自然而气韵灵动。"诗画本一律，天工与清新"即体现了禅宗思想对中国画追求自然、空灵、平淡和趣味的影响。

纵观历史迹象，禅宗思想为中国画的发展注入了生机和活力，中国画也为禅宗的发扬提供了难得的"道场"。或禅，或画，或机，或理，或禅画，或画禅，"妙悟不在多言"（王维语）。也正如庄子所言，"天地有大美而不言，四时有明法而不议，是故至人无为，大至不作，观于天地之谓也"。

编者按：

东方博古，发愿于古典收藏，致力于历代名画复制。本着传承中国经典艺术之宗旨，借《品逸》之栏目，从各朝收藏中遴出一批未曾得到深入研究的书画作品作文本，以品鉴为主，或宗派归位，或流传绪列，竭力于观读过程中所获得的学术价值为依归，补阙作品图录，且发文记之。

金代　王庭筠　幽竹枯槎图

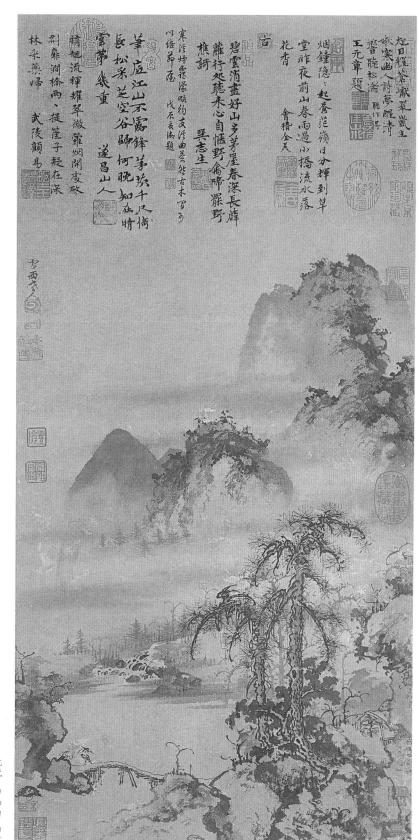

旭日耀紫巖霞戴生
城寒幽人詩夢醒清
督聽松瀹龍作得
王元章題 馬北

烟鐘隱隱起蒼茫嶺日分輝到草
堂昨夜前山春雨過小橋流水落
花香
會稽全氏

碧雲消盡好山多茅屋春深長掩
蘿行處聽來心自悒野鳥啼罷野
棋詩
吳志生

寒巖煙霜眠約支浮曲慧筊古木百
以結茅盧 戊辰夏海題

筆底江山不露鋒巒飛千尺倚
長松采芝空谷歸何晚知在晴
雪葢氣重
蓬昌山人

晴旭流輝耀翠微蘿烟展屣啟
荊扉溪橋雨提筐子起在深
林采藥歸 武陵顧易

元代 曹知白 山水

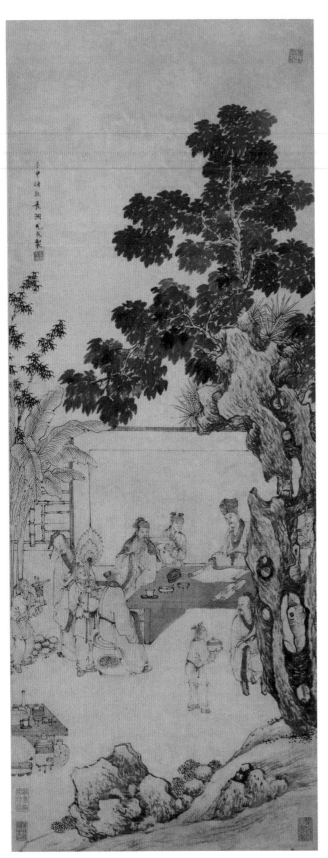

明代 尤求 品古图

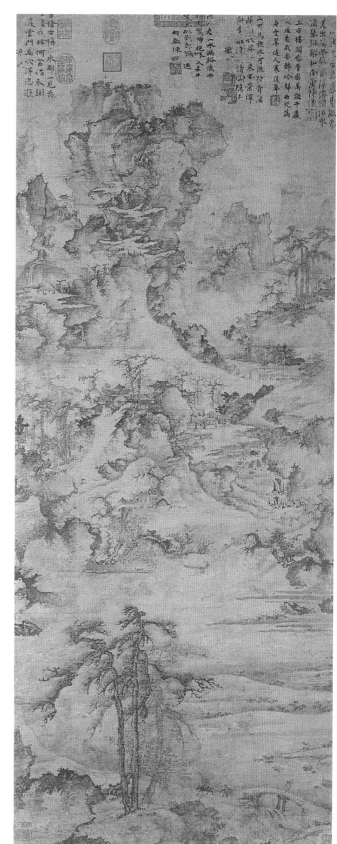

宋代　佚名　千岩万壑

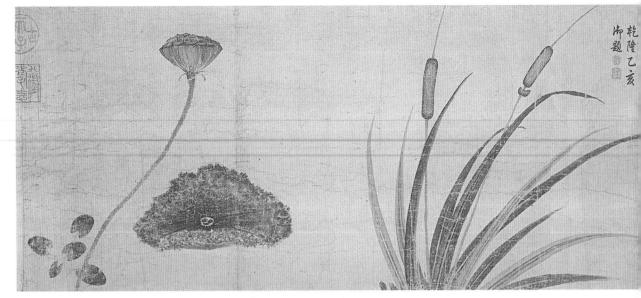

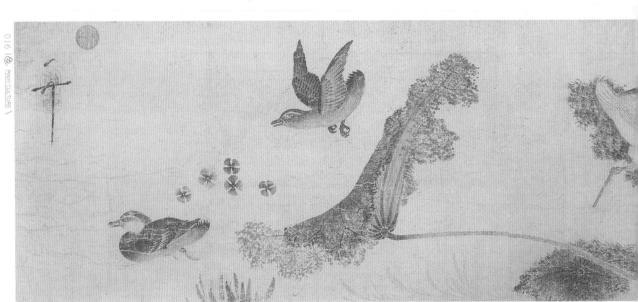

宋代　赵佶　池塘秋晚图

佚名 草荻图

季博挽某相公尊親家門下益頫
頓首奉礼随蒙
賜書極荷作勤之情豈勝
真書知
體中少石安不審
而苦者何兮進何葉
堂上尊夫人想日末履候康和
形小
亲南輕塁兮友一文字去此
百可陶此人四謹此具
復炎暑唯
彦加珍愛之禱不宣
趙孟頫 某
記 事頓首再稺 趙孟頫謹封

季博提挈相公尊親家

元代　赵孟頫尺牍　纸本水墨

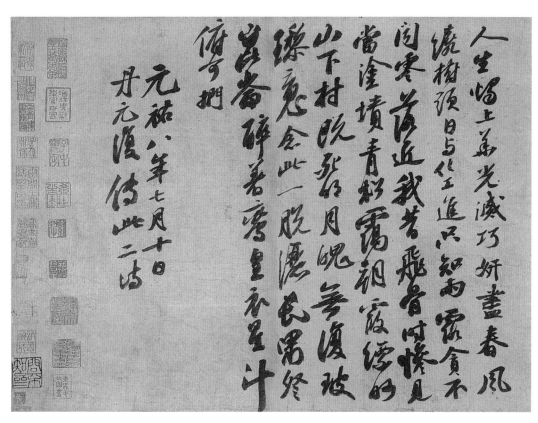

人生�M上荣光滅巧妍盡春風
綠槐頭日与化工进只知雨霙貪不
阎寒薄近我苦飛香叮憐見
當涂境青絲雷胡宴缚的
山下村晓鸣月皃无復玻
緣惠念此一股濃民思終
苍番碑著辱里永星斗
俯亨拊

元祐八年七月十日
丹元復传此二诗

宋代　米芾尺牍　纸本水墨

植掌信前死女□□二□曰□□董轂高友諒

其季□□□

□□樵等遂以其十月某甲子

奉窆穸如君之初志樵娶李氏女于

庭堅母夫人為旌先弟故樵固乞銘

太夫人曰汝以外家故不可辭銘遂銘之

銘曰

以義方其窮以智謝其豐以理考

其終以文斂其封

冤年□正月癸亥其兆在瀘川之上白芳之原自天和

鎮有文行瀘川學者□□宗之尊力謁大事而来請銘遂銘

而上皆葬眉山而菲川瀘自祖姑銘曰

人皆汲汲俯仰摭拾商賈計級脅肩求入君獨賁

書耕筆鋤我躬剔躍我心則腴緼袍曰煖

蔡霽不闲哦詩滿屋金□□□竹瀘川□陽洋三

樅栝其岡勒銘詔歲尚其嗣之昌

宋代 黄庭坚 王长者墓志铭

長者王□□墓誌銘

長者

鄉族係屬王氏諱滐字永裕□□□祖倫
父智世力田喪祭常謹鄉黨□□□祖天
　操奇贏
資□治生□□長雄其鄉遂以富饒
　善
　　　　　　　　長者
等館聚書居游士化子弟皆為儒生則
以其業分任諸子□□□與獨禂徉扵
方外雲居□□了元東林□□常愬扵
　　道人
卿終於脐卡享年六十有二前此三年
　　　　　　　　　口梁正
擱枝優往游其藩元祐丙寅正月辛
自營宅兆於青山之西原松檜成列矣
　　　　　　在中
去十月往過里又親好相芳苦勸戒
若將遠別爱及辛卯中外之吊哭
蓋聞道者耶

宋故瀘南詩老史翊正墓誌銘

雖史氏遠有世序自唐尚書吏部侍郎□
僖宗入蜀生□德言為山南東道觀察使因不
　　　　　　　　　　孟氏時
能歸占籍於眉山生田光廷試宏理評事知應靈
　　　　　　　　　　　　　　　軍事　見蜀之亂遂
聯應靈生著明嘉州□推封□嘉州生溥宗辟江
　　　　　　不出仕辭江
陽隱君江陽生□能詩自號知非子知非生宗簡名
　　　　　　　　　　　　知非
能知人善料事自號天和子天和實生詩老詩讀
　　　　　　　　陽之業以負于誠扵眉
扶字翊正少則篤學能詩紹□陽之業以負于誠扵眉
州又千誠于開封府皆見紽乃游瀘州杜門讀書士大
大之子第多姜柔倩于門遂老於瀘州妻子或謁不
　　　　　　　　自守挺然不羞取與有
是君熙然曰會當有之時接勢利而求交者雖鄰
　　　　　　　　　　閉居踰一日發書光
　　其見刺史縣令鞠躬如也299音有稱
不親也□晚莫柰不及仕進近刺意於詩登臨□尊酒
常吐佳向歷其些故士君子推興之曰詩老云夫人楊民

论道
一家言

GU REN SAN YI
PINYI CULTURE
文 / 唐志契等

绘画微言　明/唐志契

凡画入门，必须名家指点，令理路大通，然后不妨各成一家，甚而青出于蓝，未可知者。若非名家指点，须不惜重资，大积古今名画，朝夕探求，下笔乃能精妙过人。苟仅师庸流笔法，笔下定是庸俗，终不能超迈矣。昔关仝从荆浩面仝胜之，李龙眠集顾、陆、张、吴而自辟门户庭，巨然师董源，子瞻师与可，衡山师石田，道复师衡山。又如思训之子昭道，元章之子宗渊，文敏之甥叔明，李成、郭熙之若孙皆精品，信画之渊源有自哉。

画说　明/莫是龙

画家以古为师，已自上乘，进此当以天地为师，每朝起看云气变幻，绝似画中山。山行时见奇树，须四面取之。树有左看不入画而右看入画者，前后亦尔。看得熟，自然传神。传神者必以形，形与心手相凑机时相忘，神之所托也。树岂有不入画者，特画史收之生绢中，茂密而不繁，峭秀而不寒，即是一家眷属耳。

醉苏斋画诀　清/戴以恒

学画不必拜名师，束修之敬费不訾。昏昏梦梦学多时，一笔两笔遭诋訾。名师高谈最迂拙，先讲雅俗费口舌。又以书卷气为说，又将气韵为要诀。催我教人最愚宜，此种全然不提及。总讲会画求着实，那能下笔便超逸？又有专看教画书，就想下笔徒区区。我为初学举其隅，开卷读之师有余。莫嫌俚鄙迂且拘，甘苦之言不汝愚。作画切忌用稿本，须使野战渐渐稳。自来稿本不足恃，剽袭旧本最可耻。纵有真迹后人拟，早经转展失其旨。况乃画中远近景，照他呆样无彼此。往往错乱须更改，初学能改生有几？何如野战功夫真，求真在己不假人。各件渐渐炼来纯，自然样样多学成。对客挥毫不用心，斯称薄技神乎神。若用稿本不费力，三年两年贪快活，做成毛病救

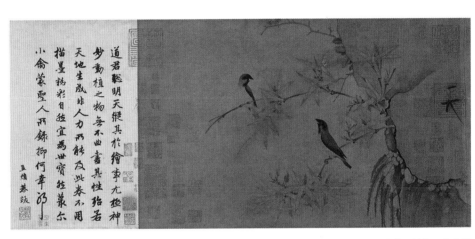

宋代　赵佶　竹禽图

不得，散手对人胆便怯。初学岂能不用稿？枯树影本画多少。枯树一枝画得出，勾山一稿用心力。拆开并拢多会得，一身本领便无敌。

颐园论画　清/松年

　　古人初学画人物，先从髑髅画起。骨格既立，再生血肉，然后穿衣，高矮肥瘦，正背旁仙，皆有尺寸，规矩准绳，不容少错。画秘戏亦系学画身体之法，非图娱目赏心之用。凡匠画无不工于秘戏，文人墨士不屑为此，所以称为高品。后世人多好色为乐，画此作闺房宣淫之具，盛行海内，恬不为怪，由此引诱童年男女，荡检逾闲，断丧真元，病成痨瘵，皆秘戏图之罪案。吾辈画山水、花鸟、竹兰，怡情适性，风雅清高，已属盗名惑世，折人福泽，何况淫画坏人败俗，更属罪过，但能不画，积德尤多。传真一道，虽无伤于雅道，久于此业，再加精工，人必困乏，因其泄露天机之过。人物多画忠孝节义，暗寓劝惩，有功于世不浅。

学画杂论　清/蒋和

　　学画先须临摹树石，勾勒山石轮廓，俱须得势。用笔简老既能得势，须得相生之道，必以熟为主。先将大幅按图勾摹，熟后便能离古法而自出新意。若勾勒未熟，漫出新裁，必有牵强处。学习须从规矩入，神化亦从规矩出，离规矩便无理无法矣。初时不可立论高远，以形似为可薄，取古画笔墨之苍劲简老者学之，须数年之功可到，从此精进，超乎象外，庶几得之。

北方学者
君第一

HAN XIANG PIAN YU
PINYI CULTURE

文 / 许宏泉

许瀚 字印林，室名攀古小庐，山东日照虎山镇大河坞村人，生于清嘉庆二年（1797年），卒于同治五年（1866年）。清代杰出的朴学家、校勘学家、金石学家、方志学家和书法家。其书法尊奉颜体，丰肥端庄，通劲遒健。

曩游海曲，同友人说起许瀚，徐冰兄说，前些年偶尔会见到他的字，他是您的本家，我一定帮你"探索发现"。半年后，果然携来印林行书一轴，并说，真像何绍基啊。

道咸间碑学昌盛，书家多取碑帖结合一径，何子贞堪称此间高手，一时友朋中人多与同调，如归安吴云、桂林王拯、海曲许瀚，与何氏书风绝似，虽不可言皆受其影响，足也说明何氏书艺之魅力。

许瀚与何氏夙有渊源，他19岁参加岁考、补州学生员，王引之为当时山东学政，为印林后来所治朴学之渊薮。汪憙孙跋《经传释词》称："印林为文简公督学山东时所取士。文简为武英殿总裁，印林充校录，以谓（为）异于常人"（见王献唐《顾黄书寮杂录》）。

道光五年（1825）为山东学政何凌汉所赏拔为贡生，遂

入何氏京寓。在何邸，得与凌汉之子绍基朝夕过从，相契尤深。许瀚两度入何幕，杨铎《许印林先生传》称其"主文安公寓邸，得于公子子贞太史交，相互考证，于训诂尤深……昕夕过从，以学问相切磋"。而他们交流最多的恐怕还是书事吧！及随凌汉南下杭州工作，其间更与子贞"共砚西湖，晨夕欣对"（许瀚《张黑女墓志跋》），"居杭三年，校艺之暇，与何绍基购访秘镌、搜拓石墨，每有所获，互相矜赏"（张穆《日照许肃斋先生寿序》）。

与何绍基一样，许瀚亦极爱鲁公之书，"日照摹颜真肖颜，性格刚棱意精腴"（张穆《追怀文友三叠前韵七古》）。尝见日照王凤笙（献唐）先生旧藏何绍基为许瀚作隶书册页，后有印林跋文，书即颜楷。

忆自仙查老夫子视学浙省候，瀚随阅卷，师兄子贞相契尤深，阅文之暇，瀚与师兄到处访碑购书，癖好正同。此中得失之情，甘苦之味，其有不足为外人所道。试毕浙归，同舟字课，互相记存。今逢会间，适兄京师，兄之篆隶乃入神品，较前大别仙凡矣。瀚生拙隶法，不能课子，特购成册，敬求隶书千字文一章，命逢儿规而仿之，并求名人题识，以垂宝藏。丙申夏四月购于京师。瀚手谨识。

可见二人交谊之笃。

何绍基致许瀚书云："手书累纸，欣悉所苦日瘥可竟，如望全愈，此症全愈者少见。

鐘繇書大小世有數種朱非
書法清勁始欲不可攀也頑史
如出師頌數月既得卅法為固治
卅法惠小篆中東

華峰老表弟雅屬
卯母許瀚

此天予以晚境，尚有数十年铅椠生涯来了也"。许瀚"时患偏痹，养疴里门"（支伟成《清代朴学大师列传·许瀚》），更讨论学术，"小松所得古经字，生平未见，止见小蓬莱阁双钩之百馀字。其意味尚不及梅溪翻刻本。梅溪腕底至俗，独此存古意。据云是旧钩本，或竟是洪氏所钩本耶？小松本或兄所见有多字者耶？"（王献唐《顾黄书寮杂录》）

许瀚在京时，宣南文人常有雅集之乐，参与者如何绍基、张穆、陈介祺、沈垚、王筠、苗夔、俞正燮、祁寯藻、曾国藩、阮元、包世臣、龚自珍、吴式芬、魏源等，皆一时金石同好。如道光十六年（1836）四月初四，汪憙孙等做东，邀约在京名彦四十二人雅集陶然亭，据袁行云《许瀚年谱》记云："樽酒间各为诗文以记之，汪憙孙以宋拓《兰亭》藏之崇效寺，温肇江绘《江亭展褉图》，卷后书同人诗文。许瀚则以所辑《六君子砖合本》见示交流，"余合前后所得拓本，数适盈六，乃装集一帧，以道州何子贞旧藏'六君子室'印钤之，并以颜吾斋"（许瀚是集跋文）。何绍基亦于是集题诗："印林君子性，神实心志虚。静与天为徒，动以古为舆。气类郁相感，兰蕙宛相于。莹莹六君子，先后来其庐。不有姓与名，亦无汝与予。形貌不可索，怀衰何缘纾。秋风叶底来，吹动架上书。故人千里外，山海渺双鱼。惟应六君子，消摇同古初"。阮元虽未参加此次雅集，他日亦为是集作题。道光十八年八月，许瀚将随潘锡恩学政赴永平校文，适吴式芬亦将离京往南昌赴任。何绍基与龚自珍等人在宣南广恩寺为之饯行；许瀚再示《六君子砖合本》，吴式芬为之题云："印林适出《六君子砖合本》索题字，因识岁月，亦以证一时文字之缘非偶然也"。次年，在"六君子"集题诗的是陈介祺，簠斋是许印林的同乡，二人亦金石至交，诗云："断甓今犹在，斯人古已传；愿言从许子，相与试磨砖"。这一年的六月十一日，许瀚过陈寓观簠斋新得山左本地所拓碑碣佛像。是年十一月二十四日、二十八日陈介祺两次造访印林。斋潍坊万印楼，收藏金石古印为一时之巨，簠斋致许瀚书

有云："兄旋里时，能过我否？当就器同释，觅纸一拓也"（见王献唐《顾黄书寮杂录》）。遥思前辈风雅，邈不可及也。

同治五年，许瀚卒于故里，陈介祺作挽联："经训古康成，更释迈薛阮，韵订顾王，文而又儒真不愧；字学今叔重，惜桂版燹焚，吴偏病辍，人犹有憾意云亡"。许瀚更以其遗稿嘱交簠斋。及至同治七年（1868）秋，孟康将许瀚遗稿并所藏金石书籍交归簠斋（见陆明君《簠斋研究·年表》荣宝斋出版社）。此虽烬余，亦幸得有所归者。陈介祺六十一岁时（1873）致鲍康书，仍推许瀚之学识，"释字宜从许印林，先注本字如器文，后注今译，为双行注为善"。此年陈介祺将许瀚遗著抄校，交付吴重憙。重憙为吴式芬子，簠斋之婿，印林之高足。

许瀚自青年时代即致力讲学，先后于海曲邻地如岭南头、苏北青口、费县等地从事课馆；其后又任济宁渔山书院山长，沂州琅琊书院山长，又供职滕县训导及日照奎峰书院。先后编著有《沂州石刻题跋》《济宁直隶州志》《济州金石志》等。时任济宁直隶知州徐宗干于《济州金石志序》称："予自戊戌（1838）莅济以后，公事之暇，每届渔山书院课期，辄与山长许印林同年谭及金石一事，娓娓不倦，爱捐廉购求遗文，并遣拓工，于城内四乡及金、嘉、鱼三乡学宫、寺观，深山穷谷，靡不椎揭殆遍，日积月累，盈架满箱"。及至晚年归乡，仍致力教学，曾主讲奎峰书院。

许瀚在沂州时，与琅琊书院山长丁守成交往甚密，晚归故里，仍与丁氏子弟频繁往来，后学如丁楘五、丁艮善、丁以此等皆曾请益于许瀚。友人曾告之，曩年曾见许瀚书丁氏墓志石碑，托其寻访拓印，云已不知存于何处了。

论书法之成功，许瀚未可与何绍基举足轻重。道咸间之书家或以颜体之厚重，超拔馆阁书之靡弱。更以北碑之雄强兼而糅之，何氏更能变颜体而以行笔出之，是其"风格"者，论圆润、雅正、浑厚、沉着，许瀚不在何氏之下，然子贞能迥异时流，韵致别出，这正是后世书论家所注目何氏之"个性"

所在。然而"创造"总是要冒风险的，何之行草，往往流连侧媚，失之支离，既伤骨气，亦失古意，难免文人习气。许瀚则恪守古法，涵浑之象，颇见庙堂风范。

许瀚在京时，颇以书名，张穆称之"索字者日塞门，家童磨墨声隆隆然"（题董其昌《画禅室随笔》）。晚年在海曲，乡人亦纷纷求其书翰。友人所贻许瀚书轴，想即先生归里时所作，释文如下：

　　钟繇书大小世有数种，余特喜此小字，笔法清劲，殆欲不可攀也。观史孝山《出师颂》数月，颇得草法，盖陶冶草法，悉小篆中来。

此论草法堪为深妙。许瀚书法得力颜氏《争座位帖》，此幅尤见圆润，笔意疏朗，益显洒脱之致。

龚定庵称许瀚为"北方学者君第一"（《乙亥杂诗》），然其所著唯《攀古小庐文》数卷梓行。遗著一卷，刻入潘祖荫所编《滂喜斋丛书》，《韩诗外传勘误》则仅存遗稿。偶读《王献唐师友书札》上有王重民致献唐公一札，云："杨铎撰《许印林先生传》，称：所著尚有《韩诗外传勘误》稿本，存赵㧑叔处。不知是否印'杂著'内所刊《校议》也？近杨遇夫先生搜得赵刊本'外传'前四卷，仅一册，各系印林先生手校本（惜批注太少）。弟稳先生关心许氏遗著，私愿欲设法将该书归于先生"。王献唐先生亦海曲"后学"，其对乡贤遗著之关切足令学林仰佩。

又据支成伟《清代朴学大师列传·许瀚》称："咸丰庚辛之际，赭寇犯东境，越日照，所藏书籍碑版悉付劫灰"。未知是否有先生所著其他文稿被焚。又录许瀚致杨宝卿书，"古人造字，实由于音。近代若王氏父子及金坛段氏，略悟此义，惟未有专成一书者。欲治《说文》，宜从事声音之学"。又谓"《说文》中所列重文，治之者咸不明其例。倘将《说文》所有重文勒为一编，亦发前人未发之蕴"，遂称"此亦可见其小学之一斑矣"。

玉刀为新石器时代人类使用最广泛的生产工具。

当时人们用玉刀切割、修理、制作工具，或切割、加工野生动物皮肉，或者用做狩猎、战争武器等。玉刀作为礼仪用器，盛行于夏代的二里头文化，它既是权力的象征，同时也象征着收割。礼器是作祭祀、宴享、外交、军旅等礼仪活动中使用，并被赋予了特殊意义的器物，所谓「藏礼于器」。

作为礼器的玉刀，形状大致有两种，一种是扁平的长方形，一侧为刀背，一侧为刀刃；另一种则做成了带柄的形状。

玉刀·西周
（品逸公司藏）

酬往片羽
傅山手札赏析

HAN XIANG PIAN YU
PINYI CULTURE
文 / 张福朋

傅山（1607—1684）初名鼎臣，字青竹，后改青主，一字仁仲，别署公之它，一作公他，山西阳曲（今太原）人。先人世代业儒，家学渊源蜚声三晋。少聪颖，年十五，应童子试，拔补博士弟子员。年二十为廪生。明崇祯九年，冒死为昭雪平反袁继咸冤案，由是而名闻天下。明亡后，从事反清斗争。受宋谦累，以反清入狱，在狱中"抗词不屈，绝食数日，几死"，终被门人营救获释。康熙年间被荐"博学鸿词"，坚辞不就，被抬到京师，以死拒不入城，授封"内阁中书"之职时仍不叩头谢恩。他的人品、骨气、学识和他对书法美学的持见却彪炳于书法史册。其书法为时人所重，赵秋谷誉其为当代第一，有"豪迈不羁，脱略蹊径"之誉。著有《霜红龛集》四十卷等。

青主乃吾晋乡贤，其为人为艺至今令后学膜拜，吾求学期间多有涉猎，尤喜大幅行草书。其线条恣肆狂放、跌宕自如，笔画屈曲盘缠，多不易学。顾炎武赞其"萧然物外，自得天机"，可见其内在气质。

历代文人往来的书信手札，最能反映文人的心态：既

能从其书法上感受书信的状态，又能从其文字中流露出文人的情怀，也可作为考证的资料来源。这幅手札可反映出傅山的友人酬答，也记录一时知性。以书画为商业应酬，在历代中国文人的互往中，是难以避免的。白谦慎先生曾有《傅山的交往与应酬》一书详细探讨。此幅手札是傅山为戴廷栻书写《丹枫阁记》的一封书信。手札原文如下：

> 丹枫阁记在平定，拿得工夫写过矣，但画尚未暇作也。亶元托一能写字僧为兄抄李洞、李咸同二诗矣，且云此僧极闲，无他事，愿为抄百家全部也。甚善。便中望再寄纸笔之费，令旋旋了此一案。
>
> 枫老仁丈　　弟山顿首。

枫老任丈，即山西祁县戴廷栻，字枫仲。傅山与戴式二人交往甚密，《叙枫林一支》载：

> "枫仲声噪社中，少所许可，独虚心向余问学。余因其早慧，规劝之。甲申后，仲敛华就实，古道相勖，竟成岁寒之友矣。"

> "忽忽三十年，风景不殊，师友云之。忆昔从游之盛，邈不可得。余与枫仲，穷愁著书，沉浮人间，电光泡影，后岁知几何，而仅以诗文自见，吾两人有愧袁门。"

二人从青少年的"岁寒之友"，到晚年"穷愁著书"，足见二人惺惺相惜，交往频密。《丹枫阁记》是傅山好友戴廷栻"庚子九月，梦与占冠裳数人，步履昭余郭外"，而见"松末拥一阁，摇摇如一巢焉，颜曰丹枫"之后，经始阁材，索梦筑阁而予以赋记的。后请傅山作书，傅山书后并题跋。正是因为这个"愿"，丹枫阁以藏书、刻书和以文会友为掩护，成为抗清志士的聚集处。关于傅山《丹枫阁记》的书写时间一直无定论，林鹏先生《丹崖书论》考证为庚子（1660年，即顺治十七年，时傅山54岁）以后所作。荣宝斋出版的《丹枫阁记》考证为康熙十年，傅山65岁所作。此处"丹枫阁记在平定"一语，应是青主第三次到平定所作。（有据可考的是，傅山一生中4次寓居平定。）他在本记的附识中以"老夫"自许，当属盛年之作。此时反清复明的大势已去，他对明朝的国土寄予希望但已无力回天，专心读书著录，内心趋于平和，此时的字中多了几分淡泊宁静，故书写状态洒然。

傅青主书法初学赵孟頫、董其昌，几乎可以乱真。他的《上兰五龙洞场圃记》为崇祯十四年（公元1641）作，与宋人风范毫无二致。明亡后敬重颜真卿人品书品，专攻颜鲁公，再后直取魏晋，逆流而上，直入渊薮。并受时人王铎书风影响，形成自己独特的面貌。

此封信扎应是傅山的一封回信，枫仲先生托傅山为其书写《丹枫阁记》，画无暇作。信中提到"亶元托一能写字僧为兄抄李洞、李咸同二诗"可知戴氏喜欢收藏书画，托傅山为其寻找抄写百家的书手，并望寄来书写的纸笔费用。

从信札书风上看，此书风已臻成熟，兼有颜、赵及二王气韵，是融合诸家的代表作。因是手札，故任意书之，手随心运，作品中无意掉落的几滴墨汁更显得书写

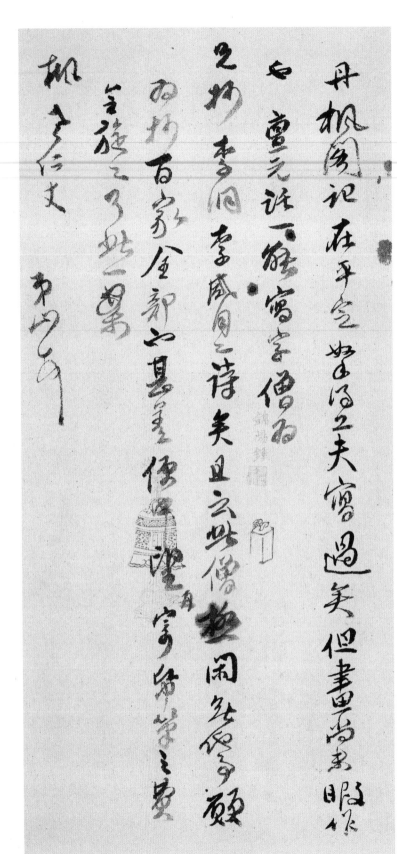

时的自然状态。墨色由浓及
淡、由淡转浓的书写变化较
多且鲜明，是傅山手札中不
多见的。这种书风呈现的是
傅山"天倪"观与篆隶书法
学习的结果。"天倪"一词
语出《庄子》，表达天然之
均衡，以自然天倪为尚，反
映到书法上即是强调书写时
的自然性，不以人巧的刻意
安排来达成。此封信札虽无
雄浑飞动、气势夺人之意，
但有无往不收、棉中裹铁般
的力感。结字、用笔、意趣
皆高古醇厚，可谓是"宁拙
毋巧，宁丑毋媚，宁支离毋
轻滑，宁真率毋安排"的一
件精彩之作。

明末清初　傅山手札

逸情雲上
尹海龙书法篆刻展

主办单位：日照市书法家协会
承办单位：天大画廊
策展人：林玉柱

《逸情云上·尹海龙书法篆刻展》暨《当代名家篆刻研究—尹海龙卷》首发式于 2012 年 5 月 26 日在山东日照开幕，预展出尹海龙 近 来的书法、篆刻作品一百余件。

廊画大天

Slovak Beijing Gallery
斯洛伐克北京美術馆

中国画六人展

"中国画六人展"在斯洛伐克共和国驻华大使馆开展，暨举行"斯洛伐克北京美术馆"开馆仪式。

时间：2012年5月10日—5月24日
参展艺术家：冯远、李文亮、明瓒、王淼田、常朝晖、刘明波。
主办方：斯洛伐克共和国驻华大使馆/中外文化交流中心国韵文华书画院
策展人：弗兰季谢克·德霍波切克/余根晖
地址：北京建国门外建华路北100米斯洛伐克大使馆

【心·緣】

张培元、汪为新 书画艺术展 定于2012年6月28日起分别在北京、南昌等地展出。敬请关注！

主办单位：香港书谱学院及《书谱》杂志社

学术支持：《品逸》杂志

西汉简牍书风差异探因

CAI ZHI LIU KAO
PINYI CULTURE

文 / 丁胜

纵观古今，每个时代的书法皆有明显的时代特点，中国书法艺术自身的特性铸就了今天这一伟大艺术的发展与壮大。西汉简牍是我们直观了解西汉书法艺术的重要途径。因简牍皆为墨迹，故能直接看到古人书写的原始状态，它对于正确理解西汉书法艺术是非常关键的。

18世纪末至19世纪初，震动学术界、书界的一件大事就是汉代简牍的出土及公之于世。这些简牍出自西北地区与内地各省，大多能确定书写年代，尤以西汉时期书写的简牍数量最多且保存最为完好。汉简的出土有着极为重要的学术价值与史料价值，为我国的书法史研究提供了可靠的实物资料。

西汉主要简牍书法的艺术特征

西汉书法是篆书转变为隶书的过渡期。晋卫恒说，"篆书者，隶之捷也"。所以西汉时期的书法风格，尤其是西汉前期，呈篆隶互融的一种风貌。西汉前期的简牍大多字形变化很大，自由奔放，浑然天成，均无造作之感。这一时期简牍书法仍保留篆书余意，若篆若隶。有的线条圆厚，有的波磔奇古，形意俱足；有的敦厚朴茂，风韵飘逸，形成了西汉书法艺术绮丽多姿的景象。

这些简牍书法有些是墓主十分重视的书籍，所以书写时典雅整饬。但大多数简牍出自中下层官吏和士卒手笔，受书写环境、水平高

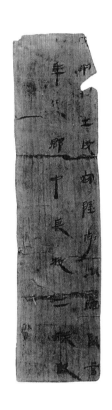

低及材料等因素影响，所表现出来的书法风格大相径庭，有的充满童真意趣，有的典雅整饬，有的古拙敦厚。总之，各尽其态。虽有如此大的区别，但在同一段时期内，总体的风格趋势还是相通的。

西汉早期的简牍书法渐加波磔，以增华饰，字形结构仍保留篆书修长的体势。另有一些简牍书法，其主笔出现了波磔。这种明显的波磔和挑笔，笔者认为是在当时审美标准的驱动下形成的，是主观的行为。

西汉中期简牍书法，篆书余意减少，字形压缩，笔画长短、结体疏密顺其自然，起笔顿笔，横画收笔，撇画出锋较尖，更为率性，无造作之感。有些学者称此类简牍为汉隶中的"粗书"或"新隶体"。从敦煌汉简天汉三年简能见到的文字部分可感到，此时的简牍章法草率、结构天真，有些字笔画间密不透风，用笔随意，中侧锋并用，有些字起笔成三角形状。据笔者学习经验，中锋起笔是很难写出三角形状笔画的，起笔皆侧锋入笔，只有侧锋起笔才能写出刀削切口似的起笔，用笔更为丰富。说明已不再是像篆书那样笔笔都逆锋起笔。

居延汉简汉宣帝元康二年（前64年）属于西汉中期，此简牍用笔逆锋，线条圆润浑厚，笔画内敛，气息古拙、淳朴。敦煌汉简神爵二年简（前60年），与元康二年简牍书写时间相近，显然风格差异很大，线条较之前者更为俊秀，粗细对比不明显，线条仍以篆书线条居多，部分字形出现夸张之势，且出现了较大的倾斜度。

敦煌元康元年简（前65年）章法上纵向之间紧密相连，其中有些字的某些笔画加重，打破了纵向密不透风的僵势，是整枚简中的醒目之笔，颇具装饰意味。但横向之间距离宽松，与纵向之紧密形成了鲜明的对比，所谓"密不透风，疏可走马"。这与后来隶书横向紧密、纵向宽松的章法模式形成了强烈的反差。

西汉晚期，隶书的发展进入成熟阶段。横画的波势变为蚕头雁尾的笔法，波磔笔画更为规范；字体横向舒张，造型以横式扁方为主，一改篆书纵向舒展的体式；点画用笔比篆书更为丰富并有所改变，尤其是波磔的使用独具风韵。这一时期的主要代表作有初元三年简（前46年），建始元年简（前32年），河平四年简（前25年），元康二、三、四年简，武威汉简中的《仪礼》简；敦煌汉简中的《急就篇》等。

以上西汉晚期的几枚简中（除武威《仪礼》简外）横画皆有一波三折、蚕头燕尾之态。用笔逆入平出，字形扁阔，横向舒展，意态宽博。从章法上来讲，有规可依，字距宽松，左右紧密，有紧有松，更符合人们的审美。可以肯定，隶书发展到西汉晚期不只是作为记录的一种书体，书写者对书写的美观程度有了更高的要求，形成了一套约定俗成的审美理念，为东汉隶书高峰奠定了坚实的基础。

东汉《张迁碑》字形方正，用笔浑厚，棱角分明，具有齐、直、方、平的特点。居延河平四年简同样具有用笔浑厚、字形方正的特点，这与《张迁碑》结体极为相似。在甘肃武威磨咀子六号汉墓出土的《仪礼》木简，大约在西汉成帝时期（前32年–前7年）成书。其字方而扁，用笔若锥画沙，内有流动之感，细处若钢筋铁骨，起笔逆笔，收笔顺势尖挑，锋颖咄咄逼人但精神外耀。章法上，计白当黑，醒目的黑与大面积的白形成了虚与实的鲜明对比，与顺势出锋、线条刚硬的《礼器碑》如出一辙。

因此西汉隶书的发展过程，是篆书转变为隶书的过渡时期，也是东汉隶书走向成熟的基础。

空间、材质差异对书法风格的影响

从不同地域来看西汉主要简牍的书法风格特征。地域性的差异对书法的理论及风格形成产生很大的影响。不同地域的书法及人文环境表现出不同的创作个性。就西汉简牍而言，不同地域出土的简牍在风格上皆存在很大的差异。

以马王堆、敦煌、居延、武威四个不同地域的简牍为例。我们作这样的划分，后三者皆在西北甘肃境内或甘肃和内蒙交接处，其气候、地理环境及简牍材质大致相同，所以合在一个地域来讲。而马王堆在湖南长沙，地理上属于中国的南方，中国南北两域从地理环境、气候、人文环境上都存在很大差异。所以，西汉简牍的书写者性格也因地域差异有很大不同，再加上书写材质规格的因素，呈现面目不同的书法风格是合乎情理的。虽然这种划分过于简单，但无论在古

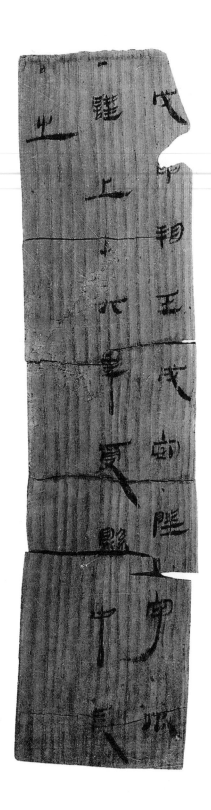

代还是在近代，其趋势大致如此。如同中国画画风有"南北派"之别一样，也是和地域人文有密切的关系。从当代国画或油画作品中表现的北方空旷和南方秀丽截然不同的风景，也说明南北方所给人的感受是不一样的。

地域中的自然地理环境影响人的心理及气质。北方居住的环境恶劣，面对的都是广袤的平原、无限的沙漠、雄伟的山川，在这样的环境熏陶之下，自然而然地有了粗犷、豪迈、开阔、不加修饰的本色，所以书法整体风格一般表现为博大、宏伟的"阳刚"之美，如静态的篆书、隶书、楷书等。而南方自然条件优越，山川秀美、水土柔和、细雨

绵绵使人在感情上更加柔和细腻，故整体风格表现为
秀丽、雅致的"阴柔"之美，如草书、行书等。

　　再回到西汉的简牍，如居延汉简，用笔大胆，线

条浑厚硬朗，中侧锋并用，书写时忽略了字的造型，
完全是一种自然、豪放性格的流露，甚至出现枯笔、
叉笔，从字里行间可联想到书写者的书写状态。当然

这种风格的形成可能也与当时战争频繁有关，受战事条件限制，自然也会影响书写的风格。相反马王堆则很少见到北方简牍那样的狂放无稽、线条粗犷的简牍作品。主要表现为线条圆融、字形优美舒畅，给人一种清秀的感觉。

简牍时代，用作文字的载体材料很多，除竹木之外，亦用帛、金石等，西汉时期已开始使用纸张，但尚不普遍，直至东汉渐为普及，魏晋后逐渐替代简牍。但从战国至魏晋，还是以竹木最多，故可以称之为简牍时代。王国维云"：书契之用，自刻画始，金石也，甲骨也，竹木也，三者不知孰为后先，而以竹木之用为最广"（王国维遗书·简牍检署考）。在当时，竹木作为一种书写材料，不是随便拿一些竹木片就开始写的，西汉有西汉的简册制度，使用简册的长度及形式，因内容而定。

简牍的长短和宽度直接影响到字形和章法的处理。如武威《仪礼》汉简，是长达55厘米，宽只有0.75厘米的汉简。由于简属狭长型，所以在章法上纵向字与字之间留的空白很大，约一字之长，横向上则左右抵满，字形方正，充满张力。敦煌元康元年简，长15.3厘米，宽1.9厘米，和武威《仪礼》简的规格不同，一宽一窄，一长一短。二者表现出来的风格明显不同，书写者需根据内容的多少和简牍规格布局选择，前者纵向紧密相连，密不透风，后者黑白对比鲜明，疏可走马，二者形成了鲜明的对比。

西汉简牍根据不同的用途会有相应形式的简牍，如签、觚、符、册、函、牍、楬等。不同的形式也会对书写产生很大的影响。

《急就篇》觚，三棱状，比一般的竹木简要宽。觚本是儿童用来习字的，笔法精到，力实气空，笔者认为并非儿童书写，应是一位书法功底很深的人为儿童示范的范本。觚的正反两面的风格完全不同，笔者认为是正反两面的形状及书写宽度不同导致的，众所周知觚是三棱状的，正面（暂且把两个对着人斜面称为正面）的两个斜面比反面要窄。所以，狭窄的一面，写起来横向的空间有限，于是就有了书者偶尔在纵向空间的撇画和捺画上的张扬。反面则不同，由于宽度上有足够的空间，字形结构中宫收紧，横画和左右波磔尽量向两边舒展，因此显得十分飘逸。根据正反面书写载体形状大小的改变，书写者采取了恰当的处理方法，合理利用了简牍的空间，使其达到最佳效果。

从出土的实物看，有的一端作半圆形，并画成网格状，如楬一般用来书写某种物品的数量、名称，然后系于该物品上面。楬面较宽，但很短，如永光四年简长仅7.35厘米，宽则达3.1厘米。因书写内容较多，故一般分成两行、三行或更多行来书写。从章法上讲，没有更多的余留空间，形成一种紧密的章法形式，横距和纵距浑然一片。书写者发现有足够的空间时，也会做一些夸张之势，这样就不至于呆板。

总之，西汉简牍的出土，对中国文字的演变及中国书法史的研究发挥了重要的作用。西汉隶书是篆隶转变的分水岭，具有承前启后的作用。

于非闇先生精于文字，于旧京文玩及花、鸟、虫、鱼极有见地，早年画大写意，笔势壮健，墨法尤精。中岁后与大千先生成莫逆，遂开始研究宋人工笔花鸟及瘦金书，成工笔重彩一路开派之人，海内外影响深远。大千先生少壮来旧京，于先生经常于报刊上予以介绍，溢美之词可以专属，而二人之门人则均可以执弟子礼，这在当时或无第二人。于先生曾有专著论及画法及颜色，晚年曾患阑尾炎，因政府施以援手，遂更名为再生，以示感恩。

明清晚期，中国由泱泱大国沦为任人宰割之羔羊，外国人在中国享有特权，乃至有许多场所挂有警示牌"华人与狗不得入内"，至此国人之自尊被彻底摧毁，崇洋之风由上而下，一代甚于一代。新中国建立，又被苏联老大哥影响，彻底崇苏。改革开放以来崇美崇洋之风亦愈飚欲烈，本已伤痕累累之中国画已日薄西山。时至今日崇洋之风略减，只因中国渐至富强，国人已有自尊之心。中国画首要自尊，有自尊才有自己之文化，那些标榜自己不食古人剩饭者，都是在食洋人之剩饭，不以为耻，反而嘲笑自己之文化，羞辱自己之同胞，难道不可怕、不可悲？

明清晚期、中国由泱泱大国、沦为任人宰割之羔羊、外国人在中国享有特权、至有许多场所挂有牌"华人与狗不得入内"、国人之自尊被彻底摧毁、崇洋之风、由上而下、一代甚于一代、新中国建立、又被苏联老大哥影响、彻底崇苏、改革开放以来崇美崇洋之风亦愈飚欲烈、本已伤痕累累之中国画已日薄西山、时至今日崇洋之风略减、只因中国渐至富强、国人已有自尊之心、中国画首要自尊、有自尊才有自己之文化、那些标榜自己不食古人剩饭者、都是在食洋人之剩饭、不以为耻、反而嘲笑自己之文化、羞辱自己之同胞、难道不可怕、不可悲、

于非闇其人　先生

于非闇其人文字，找舊京文玩到有見地，早年是大寫意、氣勢姑健、墨色矜持、中歲及与大千先生成英逆、逆用殊研究某人之藝術發揚、及瘦金體、成工筆重新一路用派之人。海內外影响深遠。大千先生少壯來舊京、于先生經常為報刊上予以介紹、讚美之詞可以專屬、高二人之辦人則均可以順第子辦…執報　用日後…

…遠在舊時或無學富之人、于先生並有專著、談及名流及顯色、晚年當隱居閒居尖、因政府施以援手、逐更名為再生、以示感恩。

萧翼智取兰亭

志宏谈国宝

GUO BAO GOU CHEN
PINYI CULTURE

"至贞观中，太宗以听证之暇，锐意玩书，临写右军真草书帖，购摹备尽，唯未得兰亭。寻讨此书，知在辩才之所。乃降敕追师入内道场供养，恩赐优洽，数日后，因言次乃问及兰亭，方便善诱，无所不至。辩才却称往日侍奉先师，宝当犹见，自禅师没后，荐经丧乱，坠失不知所在。既而不获，遂放归越中。后更推究，不离辩才之处，又敕追辩才入内，重问兰亭。如此者三度，竟勒固不出。上谓侍臣曰：'右军之书，朕所偏宝，就中逸少之际，莫如兰亭，求见此书，劳于寤寐。此僧年老，又无所用，若为得一智略之士，以设计谋取之。'尚书左仆射房玄龄奏曰：'臣闻监察御史萧翼者，梁元帝之曾孙，今贯魏州莘县，负才艺，多权谋，可充刺史，必当见获。'太宗遂召见翼。……"——唐代 何延之《兰亭记》

《萧翼赚兰亭图卷》创作于中国南宋时期，为绢本，设色。纵26.6厘米，横44.3厘米，现藏于北京故宫博物院。整个画面人物表情生动，线条跌宕简古，专家们鉴定一致认为是宋代的作品。

《兰亭集序》被誉之为"天下第一行书"。右军后裔也把它视作珍宝，代代相传，传至王羲之七世孙智永和尚时，交给了弟子辩才，并嘱咐其妥善保管。唐贞观年间，太宗酷爱王羲之的字："玩之不觉为倦，览之莫识其端，心慕手追，此人而已。"他还亲自为《晋书·王羲之传》作《论》，认为"尽善尽美，其惟王逸少乎"。在太宗的大力支持下，"一时天下王（羲之）书翕然几尽"。史书载太

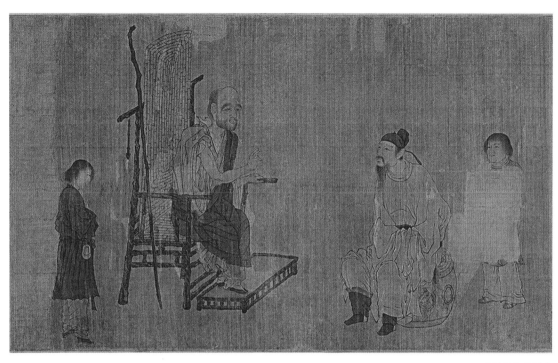

萧翼赚兰亭图卷

宗："得真迹三百六十纸，存于宫中。"即便如此，太宗并不满足，因为《兰亭集序》还没有得到。经过多方搜寻，唐太宗获知，《兰亭集序》的真迹在辩才和尚手中，屡劝未获，唐太宗无奈，遂从宰相房玄龄的建议，派御史萧翼用计谋去骗取《兰亭集序》真迹。

这幅《萧翼赚兰亭图卷》就生动地描绘了萧翼从辩才手中"骗"取王羲之《兰亭集序》真迹的故事。画中有四个人物，左边的一位僧人端坐于一把高靠背椅上，椅背上挂着一支拂尘，椅旁竖着一根拐杖。僧人的前额高凸，眉毛弯垂，留络腮胡，他正一边高谈阔论，一边伸手比划。僧人端正的身姿和交合在一起的双脚，透露出他个性中的谨慎和克制。和僧人相对而坐的是一位中年书生，他坐在一支鼓形凳上，面容清瘦，眼睛眯着，上身前倾，正在倾听僧人的谈话。书生在袖中隆着的双袖，则放于左腿之上，此人不太协调的动作，传达出一丝紧张和不安的情绪。画家将两个人的神态和动作描绘得栩栩如生。僧人和中年书

生身后各有一名童子相随，右边的这位童子目光直视，一脸漠然，显然对僧人谈话的内容毫无兴趣。而左边的这位童子，身着青色衣袍，双手交合于胸前，正微笑着侧耳倾听僧人的谈话，表现出对僧人的崇敬。

《萧翼赚兰亭图卷》中的这两个主要人物，一个是辩才和尚，他正蒙在鼓里，把萧翼视为知己，和其畅谈书画之道。而这位书生打扮的人就是萧翼，他虽然一脸虔诚，倾听着辩才的谈话，双手却隆于袖中，紧张地放在左腿之上，正在算计如何才能让辩才拿出《兰亭集序》真迹。画面中的两个主要人物，一个高声畅谈，一个紧张谋算，画家将萧翼的机智、狡猾和辩才和尚的谨慎、疑虑刻画得非常传神，入木三分。

萧翼骗取《兰亭集序》真迹的题材，因其场面生动、故事性强，所以受到中国历代画家的青睐。这幅有关萧翼赚取《兰亭集序》真迹的画卷，不仅让我们从中了解到了《兰亭集序》的坎坷命运，更让我们因为它的销声匿迹而感到惋惜。

忆先师
吴镜汀先生

文 / 启功

　　启功年十五，从贾羲民先生学画。年十九，经贾老师介绍入中国画学研究会，从吴镜汀先生问业。吴先生当时专宗王石谷，贾先生壁上挂有吴师所画小幅山水，蒙贾师手摘命临，并说：你没见过石谷画吧，要知此画与石谷无甚异处，如说有异处，即是去掉了石谷晚年战掣笔道的习气。功当时虽曾从影印本中见过些王画，但还不能深入体会贾师的训导。

　　后来亲炙于吴师多年，比较多方面了解了吴先生画诣的来龙去脉，大致是十几岁从金北楼先生学画。金先生创办中国画学研究会，广收学员，并延请各科名宿协助辅导。如俞涤凡、萧谦中、贺履之、陈半丁诸先生，都常莅会，指授六法。后来金先生病逝，由周养庵先生继办，诸名宿多年高，或且病逝（如俞先生），吴师遂主讲山水一科，造就人材，今年逾八十的，已五六家，若功这学不加进，有愧师门的，就不足数了。

　　先生对于持画求教的，没有不至诚指导，除非太荒唐幼稚的，莫不循循然顺其习性相近处加以指引。以功及身亲受的二三小事为例：点苔总是乱七八糟，先生说，你别把苔点点在皴法笔道上，先把应加苔点处，擦染糊涂了，然后再在糊涂部分去点苔，必然格外醒目。又画松针总觉不够，而且层次

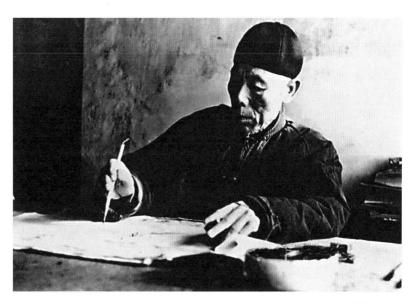

吴镜汀先生

不明，先生说，凡画松针，都用焦墨，画完如有必要，再加一些淡墨的，便既见苍劲，又有云烟了。又一次画石青总嫌太重，先生说，你在里边加些石绿呀，果然青翠欲滴。同时又说，石绿不可往空白的山石面上涂，那样永远感觉不足，先在山石石面染上赭石以至草绿，再加石绿，即能有所衬托。诸如此类，不胜枚举。虽然可说属技法上的小节，但就是这类"小节"，你去问问手工艺人以及江湖画手，虽至亲好友，他肯轻易相告吗？

又在观看古代名画时，某件真假，先生指导，必定提出根据。画的重要关键处是笔法，各家都有各自的习惯特点。元明以来，流传的较多，比较常能看到。每见某件画是仿本时，先生指出后，听者如果不信，先生常常用笔在手边的乱纸上表演出来，某家的特点在哪里，而这件仿本不合处又在哪里，旁观者即使是未曾学画的人，也会啧啧称奇，感喟叹服。

怀念儿时

文 / 汪为新

我们常常在饭饱之余大谈渔樵之乐，退隐之居，以表明自己的超然，因此惠施与庄子观鱼之乐、寒山拾得之流也被认为是人间之大快乐。

我常常做各色的梦，里面有快乐源泉，在静逸的环境中小隐片刻，涤尽烦琐与云色相对，此种感怀，恍然世之熙熙之外，回首这些是是非非——或舍本逐末，或轻重颠倒，想想我这生所扮演的无非一个舞台下的看客而已。

有时我也怀念儿时的欢乐，在偏远的乡下，所有的人生话题都没有与自然呼吸来得真挚，玲珑的田间小屋隐藏在果林之中，脚踩在山涧流淌的清澈里面，满眼的青山碧树，满耳的松风鸟语，太阳、月亮、星星好像整天陪你耳语，生怕烦扰把你的手牵了去。

吾乡多树木，家家不设座椅而用板桌长凳，但其素朴亦不相上下，茶具则大蓝边碗，不必带托，大碗清泉下肚为平民悦乐之一。其独乐之趣有别于今日喝茶排场，既疗渴，又拉家常，讲《天仙配》及那种粗糙的地方杂剧，我静坐在旁赏其苦甘味外之味。心知其意而未能行，这是我今日在都市的烦恼，犹读语录者看人坐禅，隔绝的两重境界。

离开乡下似乎在人生里因此增添了意义，家不只是避风雨、过夜的地方，并且有陈设，墙上挂有父亲写的自勉和勉励我们的诸如"盛年不重来，一日难再晨"或"文章西汉两司马，经济南阳一卧龙"之类让人提气的话，我们从早到晚享受家庭温馨的同时还感受父亲的儒雅。

其实在少年时候就能像梁实秋先生一样，我也有一几一椅一榻，我也可以醋睡写读，父亲动手做的书架与市场上购置的没有二样，我把他们刷上油漆，捣饬后在屋子俨然"雅舍"，让我愉悦怀恋至今。

而今与早年的不知甜酸相比，"俗愿"也未始不可以充实一下心灵，补充心底深处的缺失。否则居魏阙而思江湖，就像杜甫虽然讴歌"在山泉水清，出山泉水浊"，也有"但愿我与汝，终老不相离"的小愿。人若没有一愿，就没有了快乐，甚至连最初的山水田园之乐，都不能体会了。

况且我辈平淡，更无从谈起，故常常怀念。

民间美术馆
何去何从

PIN YI XUAN TAI
PINYI CULTURE

自1998年中国第一家民间美术馆——成都"上河美术馆"建立以来，"民间美术馆"在中国经历了几波起落，近几年又卷起了新的发展浪潮，数十上百家"民间美术馆"在全国各地迅速成长。利用"民间美术馆"热，推动中国艺术发展，除热情之外，更需要冷静的思考：建立"民营美术馆"需要哪些条件？它的功能如何发挥？民间美术馆与公立美术馆如何相互促进、相互作用？如何建构良好的经营模式使美术馆稳妥生存、持续发展？这是本期《品逸轩台》嘉宾关注的话题。（编者按）

傅廷煦（以下简称傅）：谈美术馆这一话题很有意义，中央很提倡发展文化产业，要真正做成一个有形的市场、有形的产业，美术馆和演艺场所是必不可少的。目前的趋势是各地方包括大企业，都在盖剧院、盖美术馆，社会上一窝蜂出来。最可怕的是一些急功近利的做法，投几十个亿做美术馆，本身却一件藏品也没有，这是本末倒置的问题。国外运营成功的美术馆大多先有藏品然后建馆，我们则相反。这样的美术馆建立起来，将来会成为社会的负担。不管美术馆的产权属于谁，只要不是良性运作，必定消耗社会资源，这是一个比较严重的问题，很值得反思。

我国美术馆的模式尚未构建起来，它的活力及发展后劲都要重新洗牌。像马未都的"观复博物馆"，实际上借鉴了国外"基金

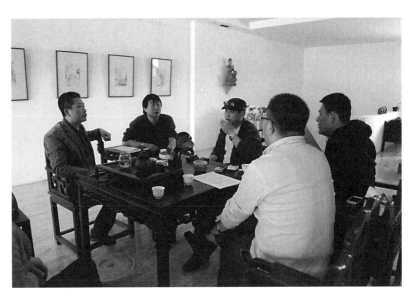

符书铭 傅廷煦 汪为新 李文亮 吴向东

汪为新（以下简称汪）：美术馆资源浪费已是很普遍的现象，而且很多人好大喜功，今天盖美术馆明天关门。美术馆的功能呢？博物馆有博物馆学，美术馆也有美术馆学。很多人拥有美术馆建筑却不懂美术馆功能，其实美术馆从建构开始到经营都是一系列的学问，不是徒有美术馆外表。很多美术馆，尤其是地方美术馆成了闲置物品的堆放地，我曾经问过，对方说搞美术馆既要开幕、布置展厅，又要请领导，展览下来入不敷出，只能如此。

民营美术馆的诞生对官方美术馆确实有冲击。十几年前在中国美术馆做一次展览可谓是门庭若市，现在的美术馆门可罗雀，怎么会变成这个样子？现在国家级美术馆常做一些地方名人甚至退休老干部的展览，反正花钱嘛，一天租金多少，给钱就是。所以在今天，美术馆已从人们心目中的神坛走了下来。

吴向东（以下简称吴）：政府引导很关键，它要求企业发展到一定程度要搞自己的文化产业，不能只考虑利益还得考虑文化精神。在我老家山

西，政府要求每个煤矿都要有一个二级企业，一企一事，在获得利益的同时做些公益事业如学校等。再者，有些老板拥有一定的物质条件后，需要一些精神食粮。如果投资美术馆，存在的问题是资金、硬件都到位但缺乏艺术修养，周围没有真正懂艺术的人参与，没有藏品，所以我们从中只看到艺术品表面的假繁荣。

符书铭（以下简称符）：无论是对艺术家的培养、艺术市场的培养，还是对艺术产品增值保值的培养，都要有一个年限，要有耐心。若纯粹作为投资人，他的激情很快会被冷却。

对民营美术馆，我们应看到积极的一面，有总比没有强。它可以是不好的、错误的，可以是有问题的，但是当它发展到一定程度，就会被关注。今天能坐下来聊这个话题，就说明已经有人在重视它。如同对传统文化、国学的宣讲一样，《百家讲坛》栏目很多人反映讲得不好，但没有它便没有人谈论，有人提出质疑就是一个好的开端。今天要求美术馆有自己的理念，要纯粹的投入，主要目的就是免费为公众提供接收文化信息的场所。

李文亮（以下简称李）：公办美术馆有财政来源，可以做成免费为公众提供审美文化需求。私营美术馆还做不到。

吴：我一个朋友，很喜欢艺术，周围有几个了解书画的人，不停地做活动，美术馆还没有建立起来已经开始受益，这个发展势头很好。国家美术馆是一种公益投入，它靠财政支持，私人美术馆一定要让投资人从中受益。国内美术馆与国外不同，国外投资创办美术馆是一种社会责任，它不靠这个盈利。

符：要达到纯粹的美术馆理念有很多种模式。重要的是，美术馆在发展过程中应有自己的经营模式，有自己的造血功能。在为公共提供文化服务的前提下，美术馆作为文化平台，也可做经营。我曾在"今日美术馆"工作过一段时间，展览的收费、图书的出版、艺术品的交易、与一些大品牌公司合作等，都是对资金的有效补充。资金充裕才能使美术馆良性循环。

美术馆藏品有很多种渠道，如合作、出版及与艺术家的交流等，不是纯粹靠金钱投入完成藏品收藏。美术馆要有专业眼光选择艺术群体，对艺术家的成就、平台，甚至发展前景都要充分考虑。通俗地讲，对艺术品的投资更像股市投资，分析股市如同选择艺术家一样。传统美术馆应有自己的发展模式，这

杨东胜
许宏泉

样才能生存。反之，结局会很悲惨。

吴： 如今民营美术馆的经营模式大多是美术馆加画廊，从一介入圈子就直接进入核心，如此资金上受益，逐渐沉淀一些优秀作品成为美术馆的藏品，这样美术馆就能正常运营起来。纯粹用资金买藏品创办美术馆，那只能是公办性质的美术馆所为。

符： 谈到这里，我们对美术馆就有点信心，不只靠艺术品交易，还有很多种方式。

李： 美术馆存在的问题与当代社会现象密切相关。如此多的美术馆，为当代提供里很多方便，这是非常好的。但美术馆的功能是研究、收藏、展示。现在研究的功能退化了。学术把关与审查等方面不尽如人意。我近几年都很少去美术馆，觉得值得去看的东西太少。

做美术馆需要真正专业的人去玩，任何东西不专业就全完。私营美术馆若从管理、收藏到经营能做到专业当然最好。有些人听说美术馆可以谋利，为这个目的建立一个机构，从管理到经营基本上都是外行，肯定是不可取的。

符： 作为美术馆的负责人，首先应是综合人才。要有艺术眼光，其本身就是艺术家！其次，要有一定的策展能力、社会活动能力；更重要的是要有管理能力。

李： 掌管人必须很专业，应有很高的审美。同时要担当一定的社会责任。能发现有价值的东西，它可能不赚钱，但通过展示、研究、推广能引起社会关注，或在学术界起到一定的启示作用。

符： 美术馆何去何从？我抱着很积极的态度，有良好的经营模式就能健康地往下走。投资人不认可、不了解，仅靠一股暂时的热情，这样的美术馆我们也奉劝他三思。

李： 所以必须要有专业人员！

符： 各行业都一样。像江西美术出版社出版的《芥子园》画谱，专门找乾隆本出版，本身就是为文化传承作了贡献。民营美术馆做好对公立美术馆是很好的补充，在某种程度上二者相互作用，会促进彼此的发展。

李： 两条道走，殊途同归。私营美术馆做好对艺术家的帮助很大，可以为艺术家及大众提供一个很好的交流平台。

杨东胜（以下简称杨）： 我自己本身也想做美术馆，我接触了南北方很多企业家，其实他们也很想做美术馆。能不能做得长久？这与他在初期的定位有很大关系。目前我国文化大繁荣，国家政策支持文化产业，一批人都在做美术馆，部分人是喜欢做、愿意做，部分则属于形象工程。还有一部分企业家，把美术馆作为企业生存发展过程中可利用的项目，所以民营美术馆做起来很难，美术馆本身的造血功能很难在美术馆中体现。

还有一种现实状况，有些民营美术馆已经失去美术馆的功能，演变为企

业生存发展的交易工具。很多美术馆能否生存？作为美术馆本身是无法生存的。公办美术馆办展览不允许明码标价，民办美术馆可以明码标价，它是一种生存需要，这和商业之间脱不了干系。公立美术馆采取收支两条线，收、支靠财政支出，是政府的公益行为。民营美术馆没有商业行为怎么生存？

符：这种美术馆是不专业的，可以换一种方式。只要方式、思路正确，民间美术馆是可以做的，我有切身体会。要只玩专业，那就等着关门。目前的社会现状还做不到这个程度。

李：许多民营美术馆其实是画廊的运作模式。若是真正的美术馆，首先就不允许明码标价。它是展示、研究的场所，不是商业销售。民营美术馆要找见自己的空间定位。今日美术馆就是成功的例子，关键是定位。

符：定位好了，该怎么经营还得去经营。

汪：做什么事要讲究平衡。不能蜂拥而上，美术馆是一定要的，但一定不能泥沙俱下。我个人很喜欢的一个瑞士画家贾科梅蒂，西方很多大家把他捧为至高的位置。但在法国巴黎，他的美术馆是后人出资盖的艺术馆——贾科梅蒂艺术馆，占地好像只有几百平米，打造得极尽完美。美术馆如同下围棋一样，经营到哪一步，不是凭一片热情就可以，是很理性的。这里的经营不仅是商业上的经营，还包括人才的管理、对学术的把握、品牌的建立等。

昨天我去宋庄，看到很多美术馆的规模已经达到展示规模，惟缺乏理性的管理。建造美术馆是否是好的去处？没有美术馆不行，大量的美术馆未必是个好事情。美术馆常年空着，挂的是一个所谓的地方名家的作品，如此大规模的美术馆还不如去支援山区小学的建设。把一个美术馆肢解的话，可以盖几十个小学，用有限的资源可以做最好的事情，为什么不去做最好的事情呢？作为一个艺术工作者，我们希望美术馆遍地开花，但不是滥用资源。

符：在一个区域里定位好自己，当经济及品牌经营做到一定位置上时，就能把那些一时冲动浪费资源的人无形中冲击掉。

汪：任何新生事物都是这样，出版也一样，最多的时候我一天收到48本刊物。据说在北京工商局最多一天注册了五十多个拍卖行，拍卖行要不要？要。但是有没有用？有的最后自生自灭。

符：由此想到更深点的话题，以后的民营美术馆在相关政府批复时应更好地审查一下？

李：这会涉及到一系列的问题，审查的人不懂怎么办？

汪：美术馆的宗旨自始至终是让艺术品穿上好的外衣，可以为它遮风避雨，让大家去消费这些展品。美术馆首先是收藏，这是西方人的理念，作品收藏多了抽出一部分资金来让藏品常年陈列，这是非常善良的出发点。在当代书画领域，不管年龄大小，自己都在盖个人艺术馆，好坏得交后人评述。

许宏泉（以下简称许）：近些年民间美术馆如雨后春笋般迅速发展，是时代的选择。在以前的观念里，美术馆属于官方体制的文化机构。传统的

美术馆数量少，它的体制决定了与人民有距离感。民间美术馆诞生，适应了人们的需求而迅速发展，同时也有不利的一面。其一，"美术馆"是西方的词或机构，引进到中国，山寨版现象太多，有点变味。我所看到的是"活人纪念馆"居多，美术馆演成他的专卖店或纪念馆。其二，部分热爱文化的实业家利用自己的收藏建馆，如何经营需要一个庞大的集团、基金来支撑；需要有专门的管理人才及策划人才来运作。很多美术馆建立起来气势很大，但是不能健康地运行，没有新鲜的血液。还有部分收藏爱好者用自己的藏品建立美术馆，藏品里面良莠不齐，真真假假，经营美术馆显得很急功近利。任何事物起步很快，导致很乱，但是随着时间的推移会作出正确的选择。

符：做美术馆一定要有自己的特色。今日美术馆得到政府的支持也是近几年的事。只有把品牌经营好得到大众的认可，向政府提出一些要求，它才会支持。杂志也一样，《品逸》只是一个平台，并没有指望它做什么事情，《品逸轩台》这个栏目做得很不错。在今天这个社会中，能安静地做好一本杂志很不容易。这就是一种投入，对品牌的经营，在得到口碑时经营就达到目的了，将来再往好的方向发展。

汪：不管你陈列什么，参观的意义是大于盖美术馆的意义？你不停给鸡喂最好的东西，最后生个鹌鹑蛋，是不是好鸡？花费这么大的人力物力盖美术馆要干吗？西泠印社博物馆陈列的印章，让我们看了之后感觉和传统意义上、平时书斋里展示的不一样。

美术馆首先要考虑的是它的功能。卧室要有床可以睡觉，卫生间要有马桶，若把马桶放在卧室里就不舒服，它的功能不具备。美术馆的功能丢失这是它的弊端。美术馆浪费资源，就是它的功能没有展现出来。

李：经营美术馆首先发心得好，动机得好。否则必然会变成挂羊头卖狗肉的商业场所。

杨：拿我自己来说，"东方博古"复制古书画

本身就能产生一些效益，它现在虽徒有其名，重要的是它有内涵。我有自己的藏书，想建立自己的藏书馆，定位是专业级、美术类图书资料的专业馆藏。它的造血功能是把我们的资源转化为出版资源，为专业艺术家提供寻找资料的场所。自身养活自己是没有问题的。很多专业的类似机构生存状况比较良好。

李：很多人建美术馆不考虑环境、场地、区域等因素，随便一个地方，挂个牌子就是美术馆了。能不能为大众提供便捷的需求？他又应该保持怎样的不可取代的作用？这些问题都是发心时应考虑的问题。如果随便弄在开车几十公里都找不见的地方，他的作用有多大，就可想而知了。美术馆自身生存发展的可能性就很小。所以专业人员的经营管理就显得十分重要。美术馆的真正意义在什么地方？我不信养活不了！就因人不专业，美术馆才自生自灭。

傅：这一话题大家各抒己见，引起读者的思考就达到了目的，要去规范民营美术馆不在我们的职责范围之内。当今一窝蜂地建立美术馆，这事说大也大，说小也很小，社会上存在的各种现象也是一种反映。任何问题都离不开社会问题，做事之前要清醒一点，多想想。若深入地谈美术馆应有详细的数据说明、详实的调查，那样做起来困难很大。

符：今天这个话题就是发出一种信息，希望一些有文化良知、社会责任的人，遇到合适的管理、经营人才能够做这样的事情。

汪：《品逸轩台》很像《凤凰卫视》的《锵锵三人行》栏目，啥问题都没解决，也解决不了，提出来就是要引起社会思考。我们牵个头，起个抛砖引玉的作用。

宋 罐

SHOU CANG YI SHI
PINYI CULTURE

文／王有刚

　　细想来与文亮兄的交往始于画展却深交于对古玩的会心。也许是平日大家天天与笔墨为伍，见面有意无意地舍却了与画画有关的谈论，而之于古玩则兴致浓得很，稍一涉题，便收不住。我与文亮兄都属于那种好古——能买得就买、买不起能过眼、上手即承福惠之类。细了说不论年代远近、类项，物件能古、能品鉴、能略知一二，能大意懂得古人的一点意思便心生欢喜，其意在于"玩"，而心也就淡止于"收"及"藏"。

　　手上的这件宋代瓜棱型、象牙白色的小罐即是文亮兄回老家收集而来，择其一送我。文亮的老家在临汾，这种宋代小罐即是地方窑种，称作霍家窑的土瓷，胎质坚硬，和一般的粗瓷不同，其胎质细腻、干净且混合了大量的化妆土。相对于一般磁州窑系的物件，在胎上要薄许多，胎土淘冶的干净就保证了釉面的匀净。 这种瓷的施釉甚薄，与胎的结合程度很好， 经与千百年不脱说明烧成的温度也很高。釉亮而透，象牙色的胎透过釉面呈现得温润而沉厚。小罐的形制也展示了宋人高度的审美能力与制作水平，此物起直沿、出细肩，利坯的刀痕清晰可见，干净、利

落，清俊之气扑面而来，肩以下用竹篦压出瓜棱，瓜肚则外凸匀称且饱满，有很强的质感，至圈足而收，底足外撇很好地呼应了口、肩。

宋代的这类小罐我虽上手很多，唯此件胎釉、形的品相最好，而后朝的此类小罐要么粗劣，要么臃肿，除实用之外，皆无此罐的气质与姿态。此罐的美无外乎其形与色：其口直且大，几等粗于罐身，使人感觉通透敞亮，肩与口沿用刀利落增加了向上的力量感。罐身则以瓜棱形出之，形态备焉，更妙绝者则是圈足的设计，此罐的宽、高大致相等，瓜棱的每一条线都延收于底足，而底足的宽度又大大小于口沿。一般的罐类大多显得敦壮、臃肿，而此罐圈足的一点心思却让其浑厚之外尽显峻拔、凝练之气。此罐的胎、釉一体，温厚的象牙白色，端庄而适性的气度，不愠不火又精光内敛。

这类窑口我平日不多见，类属粗瓷却又如此精致，在宋代也不过是盛水的实用物件，但宋代整体的审美语境造就了这个普通器物的异样魅力。我睹物，这种交流最直接，此间的愉悦是从物件的常态里感知那份岁月的记忆以及那个时代所呈现的历史感。

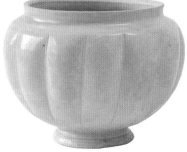

吴悦石
Wu YueShi

吴悦石，1945年生于北京。现任国家国史馆特约研究员，中国艺术研究院特约研究员，中国美术家协会会员，东方美术交流学会常务理事兼副秘书长，中国国际文化交流中心理事，美中收藏家协会顾问，中美文物交流协会名誉会长。

说收放之法

DA DAO YU SI
PINYI CULTURE

文 / 吴悦石

收放自如使画家精神放大，自我陶熔，千锤百炼之后，能于小处见大，大中见小，小大由之，至若势随笔出，则是一片灿烂境界。

大屏巨幛，丘壑万里，如椽巨笔挥洒自如，是时也，烟云浮动，气象萧森，有摄人魂魄之功。然细审其用心之处，笔墨精到，粗而不野，狂而有度，细而纤弱，怪不荒诞，处处见机心，处处见胸襟。石涛诗云："漫将一砚梨花雨，泼湿黄山几段云"，豪迈之处得放字真义。

尺幅册页或小品，一虫一鸟，或一花两叶，一样可见大精神。所谓小画要如大画，画幅虽小精神不小，笔墨不小，境界不小，能不拘谨，不小气，畅心胸。尺幅之内笔墨宜放不宜收，此为无上妙法。或有咫尺千里，云水相搏，惊涛拍岸，宫室连云，此等佳作亦多有流传，又何其大也！试想，春秋佳日，据案品茗。手持一件名家小品，观赏之下，浮想联翩，小中见大，流连竟日，此境界可以谈大矣。至于大到几何？画家修养不同，观者修养亦不同，这就是艺术的魅力，不必求什么结论。

画家学画先从小画开始，一树一石，一花一叶，然画小画时间过久，会气短神收，笔无率长之势，墨无泼洒之力，因为画小则一切随之变小。

此时应该适时改画大画，大笔挥出浑元之劲，横涂竖抹之中，极尽笔墨之能事，畅神畅意，痛快已极，气局会随之变幻。大画亦不能画久，久之则笔墨粗疏，届时会信笔涂鸦，谬托写意，欺人自欺，画家称为野狐禅

是也。

画画的过程要收收放放。收收放放也不是机械地运用，在不断收放过程中，学会掌握其中玄机妙法，在收放中获得自由之理趣。

学画要收放，做人做事亦要收放。学会收放之法，在生活中会多一些快乐。见识有了，也会多一些安静。

何时收，何时放，至于收中有放，放中有收，收收放放，放放收收，法无定法，直至无穷。收放之法，是必由之路，是艺术的熔炉，是中国画学经典。

看画三要

文 / 吴悦石

近年，中国书画拍卖屡创佳绩，书画收藏热正在逐步升温。很多人都想知道什么是好画，什么画才有收藏价值？而行内人又把这一行称为"软片子"，其意是不易学。其实，学习都有法门，抓住要领，学会并不难。前人论述中有很多精妙之处，可以帮助我们在学习书画鉴赏中登堂入室。我试着指出三个要点，可为入门的要领。

一幅画的好坏，首重"画品"。我们常说，一个人什么都可以没有，但不可以没"品"。简言之，就是要有德行，"高雅"而不能"低俗"。古人常把"人品"和"画品"联系在一起，"人品不高，落墨无法"就是经典的口头禅。故而，中国书画包含了深厚的人文精神，是讲究情操、讲究气节、讲究品德的艺术。

二看气韵。一幅画悬在素壁，无论山水、花鸟或人物等，也无论工细或野逸，更无论繁

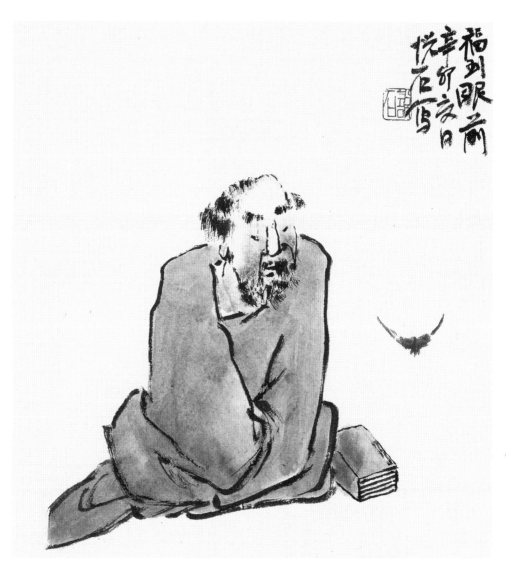

吴悦石　福到眼前　109cmx123cm　纸本设色　2011年

密或简洁，一眼看去，气韵天成，笔墨生动，有扑面而来之势，这就是气韵上的张力，也是好画给人的第一印象。气韵不是空泛之谈，而是依托笔墨作画时的随机生发、忘情忘我的创作状态，以及神助般的精神畅想。能体味此番境界，也是人生一大乐事。

三论笔墨。识者论画时说，画品和气韵乃先天而成，也可以说有一定的道理。但是，我以为，先天论者有些偏颇。岂不知可以读书卷以发之，广见闻以扩之？所谓烟云供养、笔墨熏陶，气质变化也未可知。大抵笔墨是法，而笔墨则是学而知之。笔墨的表现变幻莫测，归结起来，大凡用笔有正、侧、顺、逆，横涂竖抹、拖泥带水、渴染干擦，一法至万法通。进一步说，所谓无法而法乃为至法。墨分五色，浓、淡、干、湿、焦，施之于毫素，变化于笔端，心手双畅，神韵顿生，故而说中国书画能通神妙之境，并非虚妄之言。

看画之时要不唯名、不唯上、以画论画，切忌人云亦云。品鉴书画是精神享受，要学点历史，要有历史观，知道名家之成就、承革之轨迹，届时才可能不乱方寸。

格高韵古
管领风骚

文 / 魏春雷

　　当代画坛，吴悦石先生的作品因其"传统"而显得另类，这是一个很有趣的现象。

　　吴悦石先生同时代的很多画家都曾接受西方美术教育，吴先生在大潮流下偏能例外。"得两石翁王铸九先生亲授，方知精研六法，力追前贤"（吴悦石），以传统的师徒授受的方式起手，且老师又是一时名手，不能不说是一种机缘。入手既正，力学不辍，素丝初染，为吴先生的画打下了良好的基础。他青年时代即"壮游天下"，"得董寿平先

生衣钵相授"，"复得画坛耆宿携与优游"，"积久薄发，感悟深切，心胸遂为之洞然"（吴悦石）。也许正是这番经历，此后他虽旅居海外多年而乡音不改，作品还是十足的中国味道，而且越发纯粹了。

吴先生的画题材丰富，其中花卉草虫尤其为人喜爱。尽管他也偶作长松巨柯，但更多的还是小品。不管幅面大小，不管画面简单抑或复杂，他都能提纲挈领，驾驭自如，笔下简而不空，繁而不乱，画得又那么轻松惬意，似乎一切尽在掌握之中，逸笔草草的表象下藏着进退裕如的从容。尤为难得的是，他的画每一笔都是"写"出来的，大大方方，光明磊落，绝无敷衍苟且之处，所以每一笔都可让人咀嚼玩味，而且愈品愈有味道。这种本事，如见已经是不多见了。值得一提的是，吴先生的书法功底很扎实，与他的画非常协调，虽然字的造型取势上不无吴昌硕等的影响，但更多的是画的滋养，可以说他的字是他的画的延伸。

吴先生画花卉，取法吴昌硕、齐白石而不为所囿，博观约取，"外师造化，中得心源"，形成了清新活泼的风格。离开了生活，笔墨就徒为躯壳，是没有生命力的。当下太多的画人殚精竭虑地玩弄技巧，或是在构图、形式上搞花样，一心想着出奇制胜，没有"感情"只有"想法"，正所谓"伐根以求木茂，塞源而欲流长"，偷工减料，自欺欺人，最终的效果可想而知。也有好古之士，一味摹古，虽游戏窠臼之中而自视甚高。须知画谱上的程式本从生活中来，是有根的，活学活用，方是解人。若只是从画谱讨生活，无异于舍本逐末，纵偶有得意之笔，充其量是移花接木手段，总非高明，既没出息，也很容易让人生厌。"墨非蒙养不灵，笔非生活不神"（石涛），缶翁、白石等前辈大师的作品堪称典范，而吴先生得意之作足当嗣响。

在吴先生的画中，看不到颓唐衰败的景象，总是健康向上、充满朝气的，这固然离不开画家扎实的笔墨功夫，而更根本的还是画家的文化修养和精神状态。丰富的阅历与广博的修养，使得吴悦石优游古法而能自出机杼，在风潮迭起的当代中国画坛独树一帜，向人们展示着中国画优秀传统的无穷魅力。

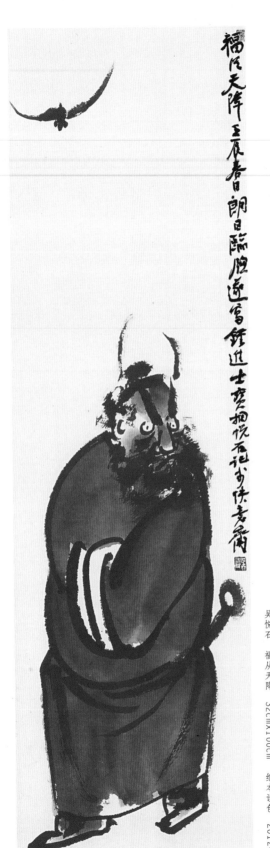

福從天降 壬辰春日朗日臨池逐寫鍾進士賀祖悅石祖書快意爾

吴悦石　福从天降　32cm×100cm　纸本设色　2012年

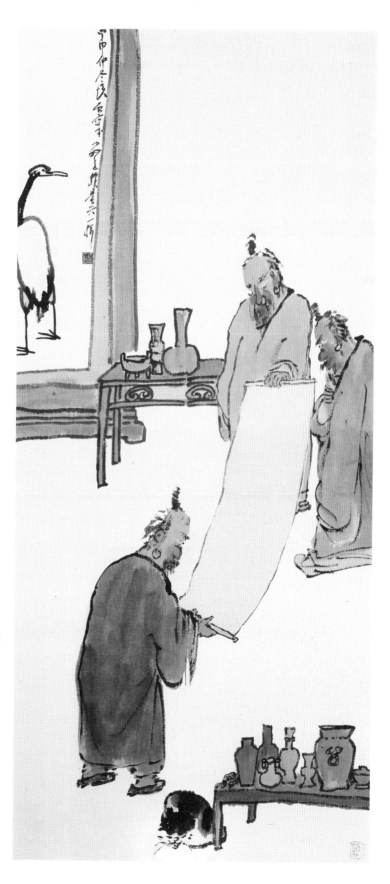

吴悦石　赏画图　79cm×180cm　纸本设色　2004年

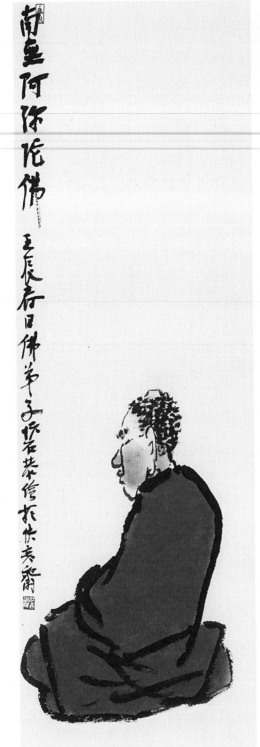

吴悦石　南无阿弥陀佛　32cmx100cm　纸本设色　2012年

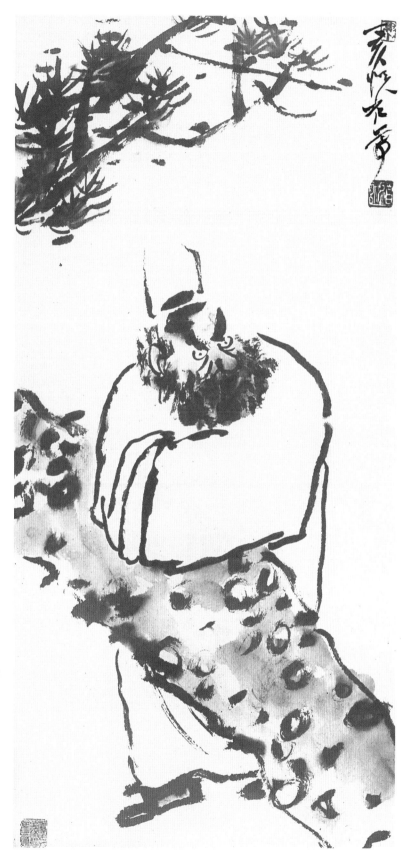

吴悦石　钟馗倚松　79cm×180cm　纸本设色　2007年

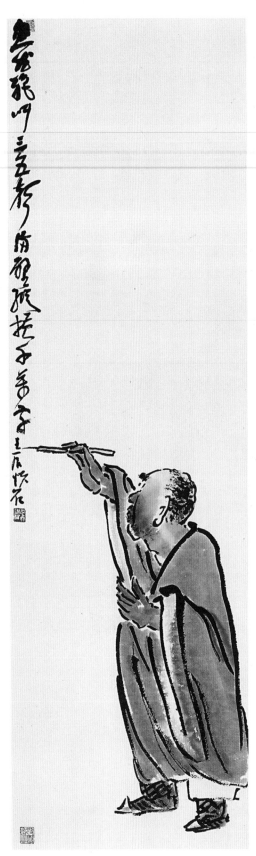

吴悦石　题壁　32cm×100cm　纸本设色　2012年

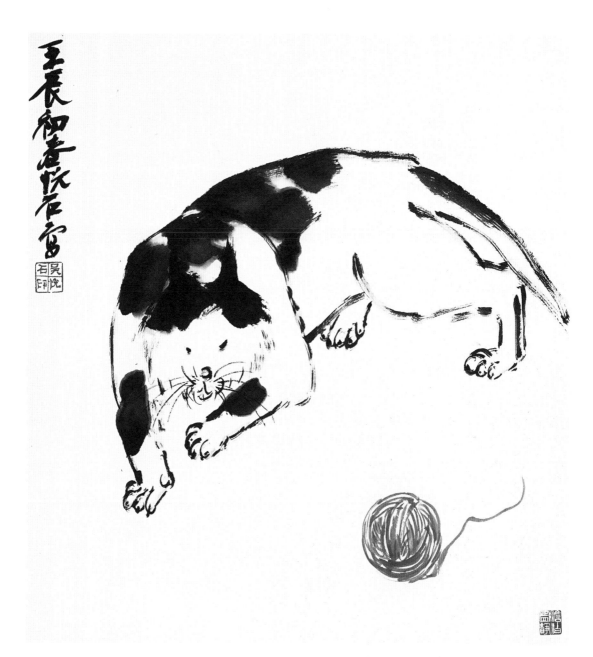

吴悦石　猫趣　68cm×68cm　纸本设色　2012年

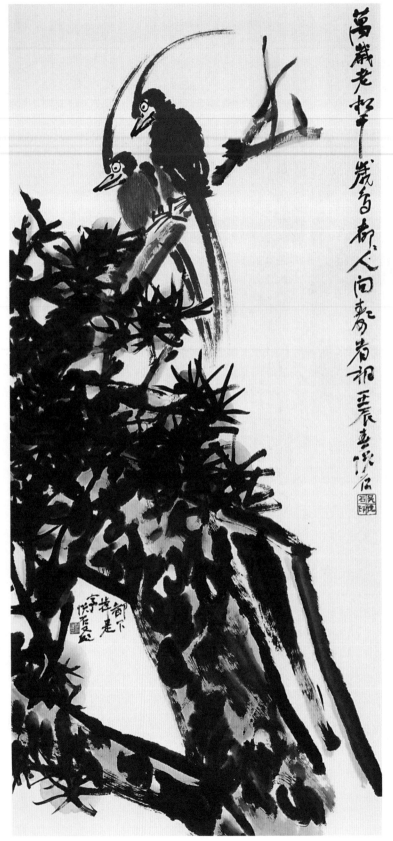

吴悦石　万岁老松　68cmx136cm　纸本设色　2012年

吴悦石　愿天下人都长寿　32cm×100cm　纸本设色　2012年

吴悦石　君子动口　30cmx50cm　纸本设色　2009年

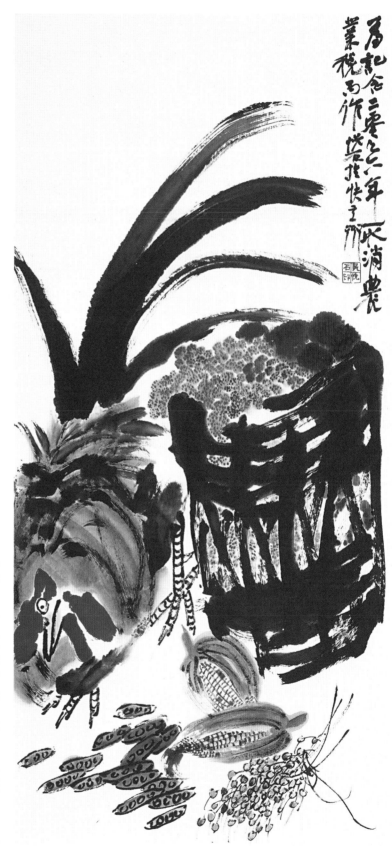

吴悦石 为取消农业税而作 68cm×138cm 纸本设色 2006年

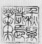

吴悦石　松似卧龙　126cm×250cm　纸本设色　2012年

吴悦石　竹石图　61cmx135cm　纸本设色　2012年

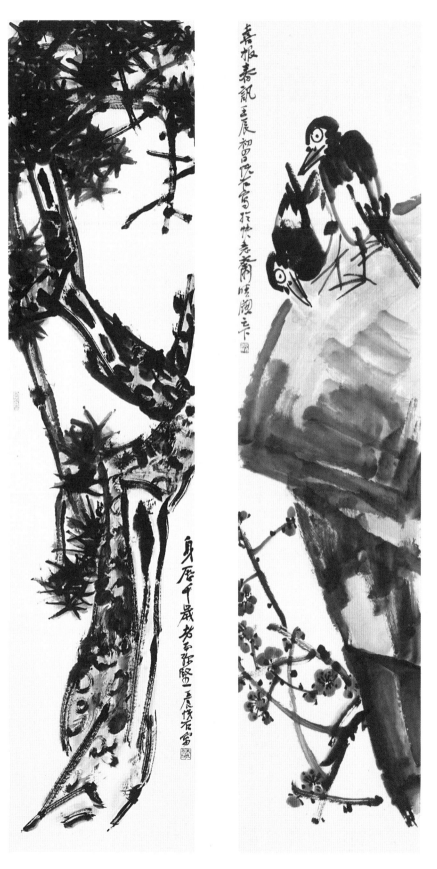

吴悦石　喜报春讯　34cm×137cm　纸本设色　2012年
吴悦石　身历千岁　61cm×246cm　纸本设色　2012年

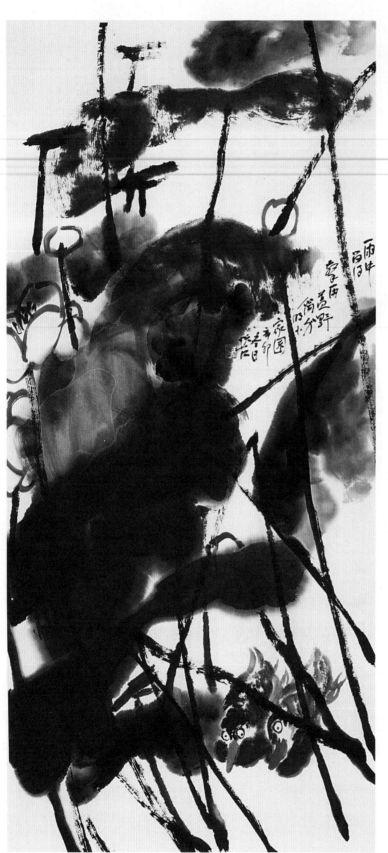

吴悦石　雨中荷　68cm×138cm　纸本设色　2012年

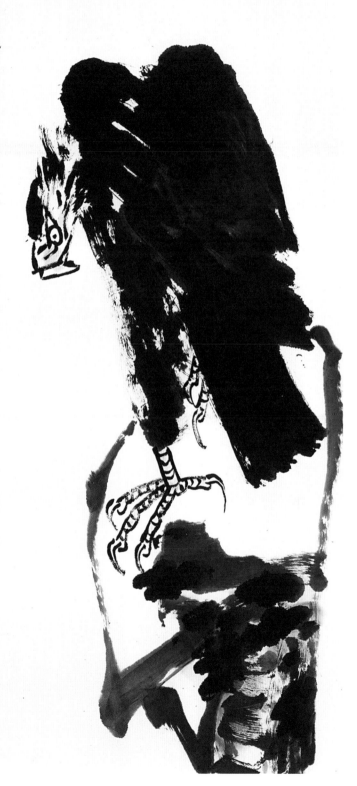

花雾蒼天心猶壮枝横只在指顾间 壬辰歲次丙子於快意軒

吴悦石 鹰石图 68cm×136cm 纸本设色 2012年

李学明
Li Xueming

1954年生于山东省莘
县。1978年毕业于曲阜
师范大学艺术系。1985
年调入山东青年报社。
2005年调入山东工艺美
术学院。现为山东工艺
美术学院教授、中国美
术家协会会员。

众家评说

DA DAO YU SI
PINYI CULTURE

冯远

　　第一次看到学明的作品是心亮带来的两本书，因在外地参加活动，故没有参加学明的画展，他这批以儿童题材为主的人物画吸引了我，首先他的作品中有非常丰富的童趣，完全是按照作者的童年记忆来反映的，而且是那种光屁股的孩童时代的记忆。生动的造型，丰富多彩的儿童嬉戏的举动，空灵的画面显得十分特别。后来就陆续看到他画的老人与孩子题材，包括案头、清供、文房四宝等。接下来看到一批文心禅境的作品，洗练、概括，画面疏朗，用笔讲究，具有很强的文人绘画的笔墨形式感，依然保持着他的基本风格。以熟练的笔墨语言表现平实题材的画面近年来不多见。不仅如此，他还在作品中加进了丰富的人与人之间的交流及艺术表现题材的形式感。所以，他的作品，第一亲切，第二有趣，第三很有绘画意境。三者在人物画中处理得好，是一件不容易的事情，但学明通过他巧妙的处理既达到了趣味，也达到了韵味。同时有些山水画、建筑、人物和风景融合在一起的画面，达到了一种平远、有趣的绘画形式和意蕴。在当代人物画纷纷注重直接从生活中模拟对象及结构画面的风气日趋泛滥的情况下，学明的绘画走出了与众不同的风格，具有很高的审美趣味和欣赏价值。

　　题材选择上，学明定位在生活中司空见惯的题材，同时在视觉样式上与平时见到的程式化、概念化的题材大异其趣，这是学明于平实题材出新意的精妙之处，亦即与众不同之处。很普通的题材能画出别样的趣

味，这是我觉得很有意思的地方。学明的画作虽尺幅不大，亦非精品力作之类，但在这小幅的天地中间，既有惜墨如金的，也有满篇满幅笔墨丰富的表现样式，加上题款别致的形式，于一般中见新奇，平实中见独特，是很具观赏趣味的。

郎绍君

曾在刊物上看到李学明的画，很有印象。这次看到画集，印象更深了一层。大家称赞他有"童心"，我想，画儿童题材并不意味着有童心，而且，童心也各有不同。白石老人画儿童多表达乡思，丰子恺画儿童多表达亲子之情。李学明画儿童，有时是追念幼年生活，有时是以童子喻意"真"与"诚"（如他反复画的《童子拜佛图》）。他题画说以"童画养心"，其非儿童题材作品也与他的"养心"密切相关。所谓"养心"，即重视内在的修养，包括诗、义、书、画、琴等。这正是文人画的传统，其精神大抵源自庄禅。谁都可以说自己是以书画"养心"，但说是一回事，做是一回事。真正能做到的，少见得很。李学明喜画僧人和礼佛，但这些画并不刻意寓寄禅理，而更多追求生活的情趣和情景交融的诗意。作品自然、平和、含蓄、有余味。这正是艺术家而禅者的态度。

当代人物画多小品，小品则多古人和美女。但古人难画，所见极少有可信、有趣、有个性、有古意的形象，也极少有练达传神的笔墨，而大多概念化、戏剧化，弄姿作态，要么丑陋，要么甜熟，要么恶俗。近百年画古人生动而有趣者，唯齐白石、傅抱石、李可染等数人而已。李学明笔下的古人如钟馗、老僧、文士等，皆以简笔出之，适度夸张，诙谐而不流于戏谑。结景平中见奇，笔墨则刚柔适中，没有常见的江湖气，有很高的格调。李学明在人物造型和笔墨上，似乎借鉴了金冬心、齐白石、李可染的写意人物，但又形成了自己的特点。在追求诗意上或许受到了丰子恺的启示，但画法风格与丰子恺无关，丰氏画近于现代漫画，李学明则是充满古意的写意画。

以李学明的能力，其人物画取材还可以拓宽些，刻画人物还可以更加深入。古人、儿童之

外，应更多关注当代人物。丰子恺的成功，主要在于他的作品以大悲悯之心关注现代人生。中国正处在历史转折的大时代，人与人世诸相最丰富，也最可观，中国画最需要对人与人世的深度刻画。用自己的眼看人看世界，独自观，独自思考；画家不仅要有童心、爱心，还要有悲天悯人之心，以及在艺术上超越前贤的大气度。

陈玉圃

赵孟頫讲过"作画贵有古意"，学明的画优势就在于有古意，其古意从两个方面体现：一方面以书法入画，有书写意致，即有文人气，文人气自然便有古意；另一方面书法入画取拙，不以草书入画，不以飘逸潇洒为主，而以古拙、朴实为主，朴素无华是很高的境界。

学明的作品虽看上去简练，但确实用心了，不仅仅是传统文人的"逸笔草草"，这一点在画里得到了体现，也是他的风格。

另外，他的作品看上去很简单，其实很讲究，故他的绘画路数还是以品位取胜。中国画最重要的是品位，董其昌说"唯俗便不可医"，画画，其实功夫好坏不说，最怕的就是"俗"了，他的作品中却有一股清新之气，很雅致。他有非常坚实的绘画基础，造型能力很强，构图很讲究，唯未被那些东西所束缚，一直在向高品位追求。画里透着一种古韵，既有齐白石的"拙朴"，又有自己的清新之气，在当今是很不容易的，很不错。

邵大箴

中国画的人物画基本上有两个体系，一

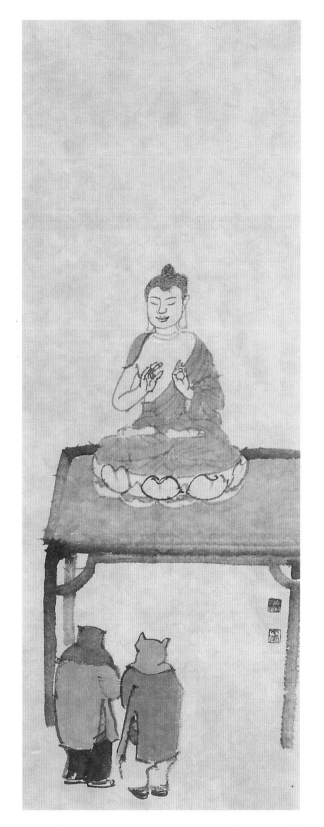

李学明　童子礼佛图一　24cm×60cm　纸本设色　2012年

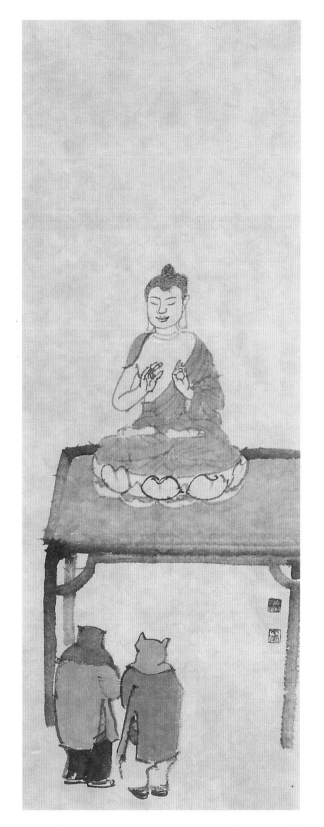

个体系是从20世纪以来的，一个是中西融合体的体系。中西融合体系是引用西方的素描来改进所谓中国人物画的造型，"造型"这个词是西方的提法，中国的古典艺术理论里面一般是用"形"而不讲造型，造型是西方绘画用素描、速写来塑造形体。这个体系从徐悲鸿到蒋兆和，所谓"徐蒋体系"即是中西融合体系。还有另外一个体系是原来中国人物画的体系，即文人画体系。这个体系结合了原来的写真、写实的绘画体系，包括敦煌壁画体系及唐宋以来的人物画。明清之前的文人画你很难说那是文人画的人物画，有工体的，有工匠画的，有院体画的人物画，但这个体系是属于中国的。虽然那个时期的中国画，不能算是文人画的人物画，也写实，也写真，但总的说来属于写意体系，与中西融合体是不一样的。我觉得这两个体格或者两个体貌的人物画都应该得到发展。

李学明画的水墨人物画，基本上属于后一种，他吸收了中西融合体里造型的观念，但基本上属于文人画体系。文人画体系的人物画，优点是表现古代人物，表现仕女，表现高士，表现古代典籍里的人物，但对现实里面的人物，它要作新的探索，就是用文人画的笔法来表现现代的人，塑造现代人的形象，还要有个探索的路可走。中西融合里的画，画的是现实当中的人物，缺少中国传统文人画的格调、趣味，这是他的不足。实际上他们之间可以互相交流，取长补短。李学明的人物画吸取了两个体系的长处，他画得很有趣味，格调很清新，很纯真，而且笔墨非常精到、简练，有意味。中国画最重要的是格调，李学明的人物画很有前途。

所谓境界就是格调，有境界才有格调。李学明的画雅致、淳朴，我们看到的不仅是

李学明 童子礼佛图三 24cm×60cm 纸本设色 2012年

画面上的东西，还有更深入的境界，这方面他作了深入的探索，很有成绩。

李学明的人物画是书法用笔，文人画的体系都是书法用笔，他的线很有力度很有韵律感，这是学明画的长处，与他的老师有关系，因为陈玉圃先生的画的用笔线条，有时像游丝，有时很刚健，刚柔结合在李学明的画里也有体现。

李文亮

与学明兄相识很早，他的作品见出版物比较多，原作看得少。刚才细看，非常感动！我们画画的人都知道画到这样一个高度确确实实不容易！看似简单，很多东西只有亲自体验之后才知道这里面的深浅。他这批画跟以前见到的还是有一定区别的，最近几年应该说他有更高的一个迈进，用笔更壮阔，画面的控制力也到位，再加上自己非常好的造型能力，所以整个画面也宽敞。画家有时候看似简单的一个小问题，非得经过十几年的努力和探索才能达到一个相对的高度。画能画得宽敞这本身就是一件挺难的事情，背后需要有相当的艺术智慧。

在我所了解的当代人物画家中，能将笔墨用到这样一个高度的人也不多，我说的是真笔墨，不是那种伪笔墨。学明兄对绘画

李学明 借白石烛火 读家藏奇书 33cm×70cm 纸本设色 2012年

很真诚，艺术审美也很高，我觉得他一直是非常自信的，这种自信来自他对中国画，尤其是对传统文化的深刻认识。当下的绘画的思想是比较混乱的，我参加过许多类似这样的研讨会，许多人

谈绘画就说现代、创新，还有所谓的"风格"，总在表面做文章，一听到争论这种话题就让人感到有点无聊。我觉得画的品位、格调是画好坏的根本问题。就像我们讨论马，不关心它"一日千里"之能，而在公母、黑白上计较不休是意思吗？论问题要说根本，谈绘画也是这样。

好画，从来就没有时间概念，也不论新旧，什么传统现代，"好画"是关键，画得好还能跟别人不同，你更好。所以画的格调、品位，是中国画的最根本的底线，不在这个底线上说事，总说不一样，这个不一样太简单化，任何人都能做到不一样，不一样很低俗，又有什么价值呢？这种不一样是非常幼稚的。从学明兄的作品中可以看出，他从不在这上面纠缠，这种自信，是文化认知后的对自己审美的一种高度自信，现在的画家缺乏这种对自己文化的认知，总想成为"别人"，这种表现让人感到可怜。

中国画的高度是生活中涵养出来的，正所谓"画即人"。画画难就难在这一点上。与学明兄共事时可以体会到他是一个很注重生活涵养的画家，他在生活当中，为人做事，一直秉持一种自然、朴素、真诚、醇厚的作风，在纷乱的当下对一个画家来讲，这是甚为可贵的。当下有很多我们无奈的东西，画家应该把更多的心思用在自己的绘画与修为上，我总认为画家是靠画说话的。一个画家画的好坏，是最"难骗"专家的，你能把专家骗了那证明你还真有水平，只是蒙蒙外行，我觉得那很容易。今天这么多专家一直看好他就说明了问题。

画画这件事情，我们都知道绝不单单是在画面上做文章，更多的文章是在画外，比如你的生活态度、你为人处世、你的文化倾向、你的审美追求等等，更多的是在这些地方。我们说"画如其人"、"风格即人"，正是你不同于别人的地方，这种不同就是画的"风格"。学明兄画《礼佛图》，他用传统的形式和笔墨表达了自己独特的意趣，这种妙造就不同于别人，这种不同是他自觉自性的审美的不同、格调的不同，是那种更高思想追求的不同，这种不同是发自于内心的，不是企图怎样或故意怎样的不同，这才是真正的绘画风格。我觉得学明兄是非常明了这个东西的，而且在这方面用了很大的力，一直坚定自信地往前走，所以我祝贺他！

李学明　燕子来时春水暖　18cm×100cm　纸本设色　2011年

皓首窮經圖歲次壬辰年新正月學明畫於三層

李学明　皓首穷经　33cm×70cm　纸本设色　2012年

李学明　松阴行乐图　70cm×240cm　纸本设色　2011年

李学明　双寿图　33cm×70cm　纸本设色　2012年

李学明　和风婴戏图局部　纸本设色　2012年

李学明　童子礼佛图　24cm×60cm　纸本设色　2011年

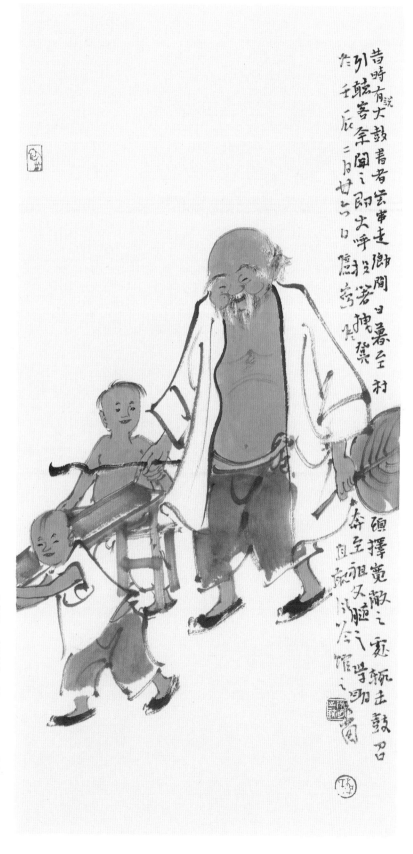

昔時有說大鼓書者芸常走鄉間日暮至一村列轅者余聞之即大呼投著挟櫈孫堅客爲奇

硕择宽敞之處瓶擊鼓召奔至祖又腦兮學勵自瓶瓦谷催之

李学明　豆棚鼓响　33cm×70cm　纸本设色　2012年

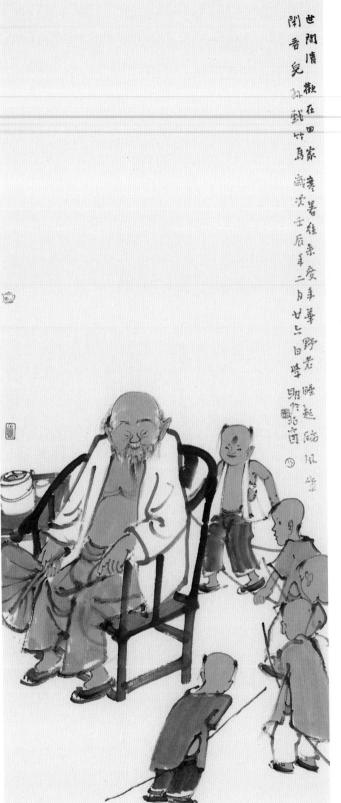

世間情歡在田家 妻善維柔亲爱 野老睡起臨風茶
閑看兒孫戲竹馬 感没壬辰二月廿六日 學明作於京華

李学明　老宅瑞兆　33cm×70cm　纸本设色　2012年

昔年老宅尝有花蛇盛夏出没檐下祖父谓之家蛇也且惧不得相残待之而已不知所去盛月扣遊比四十年前历历宛若昨日壬辰二月廿八九日学明君

李学明　吉宅　33cm×70cm　纸本设色　2012年

杨涛
Yang Tao

安徽宣州人。学士、硕士、博士分别毕业于中国美术学院、中央美术学院、中国艺术研究院，现供职于中国艺术研究院中国书法院。为国家一级美术师，硕士生导师，全国青联十、十一届委员，中国书法院副研究员，文化部青联中国书法篆刻艺术委员会主任，中央美术学院、清华美术学院客座教授，中国书法家协会青少委委员，西泠印社社员，北京印社社员。

杨涛书法杂述

DAO YI JU YA
PINYI CULTURE

文 /张景岳

一种艺术化的生存状态。在艺术交流中接触到杨涛先生的草书作品，我被作品所体现的个性化意趣所吸引。这些作品显然不是情感单纯的排遣，而是将郁结于心、喷薄欲出的内心情感过滤、醇化，注入经提炼但仍然蕴含着原创野性的草书线条之中。在创作中体现出使人佩服的情智合一的操控能力。鲁迅有言："情感正烈的时候，不宜做诗，否则锋芒太露，能将'诗美'杀掉。"杨涛能悟入澄明虚静之境，大开大合自由地驰骋于三维空间，傲岸不随人后，企图将自己的大草书推向"诗美"的极至。他用雄逸奇谲草书录写的戴复古诗句"意匠如神变化生，笔端有力任纵横。须教自我胸中出，且忌随人脚后行"，全盘呈现出他大草书创作的志趣。

杨涛认为"不管中锋侧锋，锤炼线条质量才是重中之重"，他深切地体会到线条是艺术生命魂灵的物质载体，因此承继张旭"心藏风云"的大草精神，不效时流不落野俗，让翻飞的线条遒劲超迈，如海中神鳌、飞天游龙，以彰显大草书的深奥奇变。垂滕樛盘的缭绕线条最需沉实而灵活，否则若死蛇挂树毫无生气。苏东坡谓："草书难于严重"。杨涛是通过涵泳篆籀古隶去增加线条的厚重宏肆，力求酣畅淋漓、沉实而空灵。时不时添入笃实的方笔以增加古拙的气韵，甚至别出心裁地将一组方厚长短不一的浓厚线条错落叠放在一起，成为整个作品章法旋律的视觉重心，与虚灵缥缈的用笔形成强烈对比，以造成奇拔豪达的气势。让线条有深奥奇变的另一功夫是墨法。他的乡前辈黄宾虹老人讲："老天爷本领大，在地间造出了黑色，又造出白色，还造出五颜六色。我们画画，有时免不了要借用点天公的妙造。"历史上深知绘画的书法大师董其昌、王铎、何绍荃都是

善用墨法的妙手。当今书坛艺术家领其衣钵借用中国画墨法成为书法创作的一种时代表征。杨涛借用了乡前辈墨法深厚华滋的妙造，营造了黑墨团中的广阔天地。他并不是简单含燥润于一画。通过墨与水的交融，通过笔的偏正与笔根肚锋的提按深浅、磨擦顿挫、扭动绞转的综合应用，在有意操控与偶然天成中造就线条的丰浓枯毛、湿烂旁沁。墨法与笔法浑然一体可以造就奇拔豪达

的气势与酣畅淋漓的高韵深情。当情绪激荡之时，墨汁四溅满纸狼藉，天花乱坠夺人眼目。但决不是野马脱缰，他总能将放肆外扬的一面包裹于沉着屈郁的气氛之中，将铿锵置于典瞻的气氛之中，呈现虚灵自由、畅达相谐之内美。他遵从"变动不居，周流六虚，上下无常"的《易》之道。企求将笔墨的重点放在挖掘线条意境的妙造上，因而对线条的质量的锤炼亦成为对生命力的锤炼，重中之重是对当下艺术语境中自我活脱的魂灵的锤炼。

杨涛对章法的空间构成非常敏感。他借助了这种敏感来展现大草作品的个性魅力，将有意味的笔墨线条抛掷空间，顺从自己性情的调遣，以个性化的方式进行空间变奏组合。这些得力于他将传统的草书线条语汇击碎幻化成现代的、个性的、情绪化的草书符号系统。他界破宣纸的二维空间，将这些草书系统符号进一步组合幻化在清明朗照的三维空间章法形式之中。笔丰墨浓处苍古奇诡摄人心魄，虚灵处恍兮惚兮、模糊淡远，纵横交叉处扑朔迷离。全部的笔墨线条犹如在太空遨游，宣纸上三维的幻景兴象宛然，气象苍然，意象万千。机趣、神理、气韵就在这有灵性的虚幻的三维空间章法中展现。

一位书法艺术创作者如果像万花筒似的翻出新花样，一

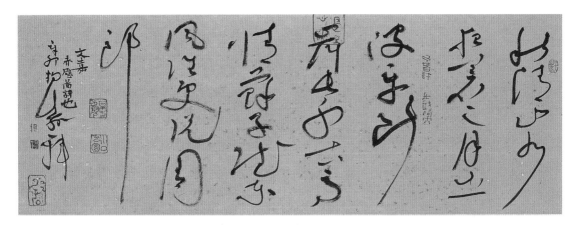

杨涛　秋清山水　34cm×130cm　2011年

般会被欣赏者视为浅薄。如果过于单纯用一种模式语言、一种样式，难道不会使赏鉴者觉得单调乏味吗？我们看一看仿真的王右军墨迹与各种刻帖，所呈现的整个书法创作历程是那样迷人多样，决不会令人昏昏欲睡。杨涛是当今能承其衣钵，多元取向的一个例子。这不仅仅是书写的书体不同，而是在取法上、创造风格样式表现上的多元取向。同样是篆书，他对金文大篆的涵泳与对唐人墓志盖铭文篆书的取法上所用心思有很大区别。前者在深厚苍浑上，后者在奇巧妙趣上。而草书对二王的关注点是魏晋人的意韵，旭素则是放在大开合的气势上。这些多元的取法丰富了杨涛书法符号表现的内涵，给他以自由驰骋的余地，很易于从一种思维构建自由地过渡到另一种思维构建，体现新一代书法家应用艺术语言的述说能力。因此，杨涛所创作的作品不都是天风浪浪、海山苍苍，有时似轻快的小溪款款淌过芳甸花丛，有时淌然适意、若其天放。他的书法历程是不断演绎的动态过程。每当被问及为何如此，他会十分坦然地回答：还不成熟，也不想太成熟，我仍然在追求。自己也不知追求何时是了，王铎五十自化，齐白石、黄宾虹衰年变法，谈何稳定的个性。这种回答诱导使我想起人生就是无

法满足而求索，没有目的地，没有永恒不变的目标。杨涛就是杨涛，多情的人格成就了他书法作品多情的表达。

每与杨涛接触都能激起一种向上的情绪，仿佛自己也成为年轻人。他对周遭的社会充满激情，以出世之精神积极投入社会，绝不追求不实际的所谓"隐"，就是不切实际的文人生活，对他也不适合。这着实使人感到他有一种向上的人格魅力，这是一种可贵的艺术家品格。豁达大度、吞吐大荒，没有这种精神情绪，创作狂放的大草是不可想象的。孟子曰："深造"，"自得"，"左右逢源"。明项穆感于此言说："至诚其志、不息其功、将形若明，动一以贯万，变而化焉，圣且神矣。意，此由心悟，不可言传"。杨涛善"啃"书本，又善预流，有践履乡前辈黄宾虹"卓绝的学识，冲淡的境界"的意愿与行动，定会参透书艺的玄机，达到"入他神者我化为古也"、"入我神者，古化为我也"的左右逢源、圣且神矣的境界。

王友谊印　寿山石

千印楼　寿山石

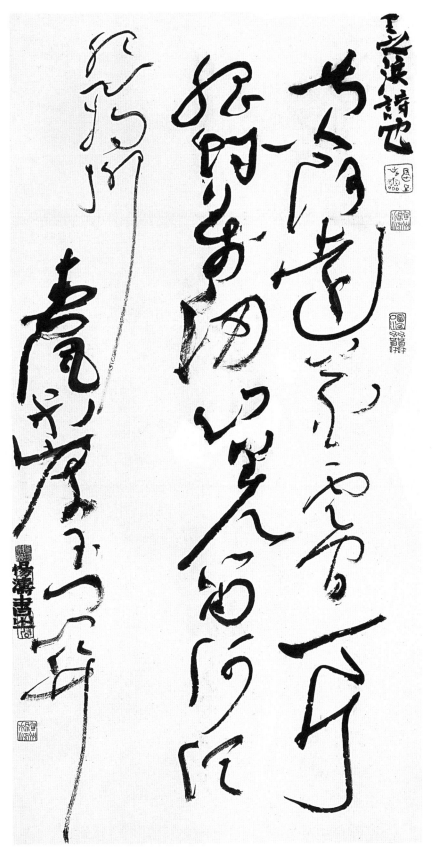

杨涛　黄河远上　68cm×138cm　纸本　2011年

杨涛　四十二章经节录5幅　34cm×138cm　纸本　2011年

四十一章 ... 經文師

四十二章 ... 經文師

四十三章 ... 聖經文師 也

杨涛　苏轼论书节录　50cm×180cm　纸本　2010年

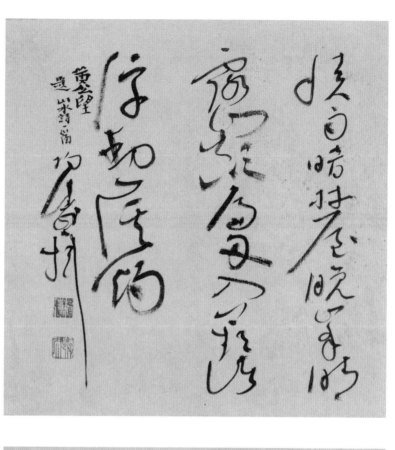

杨涛　积雨暗林屋　34cm×34cm　纸本　2011年

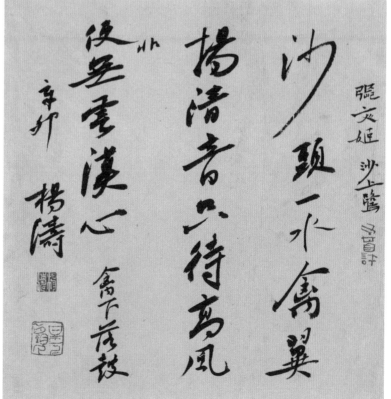

杨涛　沙头一水禽　34cm×34cm　纸本　2011年

杨涛　丞相祠堂　34cm×138cm　纸本　2012年

杨涛　青山横北郭　34cm×138cm　纸本　2012年

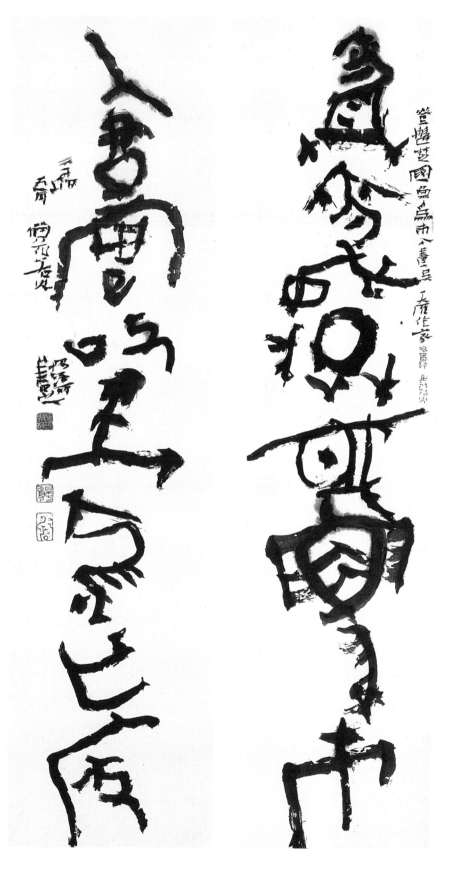

杨涛　登盘入画联　34cm×138cm×2　2011年

杜小同
Du Xiaotong

1972年生于陕西富平。

1995年毕业于西安美院附中。

1999年毕业于中央美术学院国画系水墨人物画室 获学士学位。

2009年毕业于中央美术学院中国画学院并获艺术硕士学位 。

现居烟台。

自言自语

DAO YI JU YA
PINYI CULTURE

文 / 杜小同

　　水中的我会觉得安详与宁静。每当大脑、四肢、血液变得如水泥般凝固时，我喜欢去游泳，其实，游泳还是其次的，只是想把自己浸泡在水中。当温热的肌肤接触水的一刹那，好像有什么东西从肉体中挣脱开，变得轻盈、柔软起来。听自己的手脚撕破水面，听自己吹圆一个个的泡，水间离了自己习以为常甚至麻木的时间与空间，进入到一个全然陌生却又如同乡愁般熟稔的世界，没有方向，没有开始，亦无终点。一呼一吸成为这个世界和我关联的唯一证据，在喘息的瞬间成就了时间洪荒的永恒，其实这是一种生命的状态。

　　画画的我会觉得安详与宁静。从时间的洪流中抽身而退，对扮演人生角色悲欣交集的自己鞠躬致意，在幻化万千的世界中做一块无处可用无处可去的顽石，矗立天地一隅。画画只是我的一种生活状态，是完成人生的一种途径和思索的方式。企图挣脱肉体的禁锢，早慧的先人不做困兽之斗，早在尼采惊呼上帝死了数千年前，中国人早就放形逐骸于天地白日间，找到一套逃遁的精神之路。在中国传统文化与艺术作品中体现放逐外在之形态、回归本源的作品如繁星般交相辉映，在茫茫夜行中慰藉着人们寂寥的心灵，记录着人们对生命底蕴的追求与印证。虽然我生活的世界，天空的蓝在高楼的缝隙间，而唱彻阳关泪未干的怅然与离愁在飞机与网络中变得荒诞，而这种荒诞却使生之痛变得更加清晰，只是披着不同的外衣出现，我虽不画梅兰竹菊、平湖秋月，我所意图追求的主题却也亘古不变。就像在水中的人们，褪去了各式的衣衫，洗去了妆容，没有任何身份名牌的象征，而生命的过往却全部呈现于赤裸的肉体，不可诉说，只是有待发现，这绝不是现实中的人、社会中的人、人生舞台中的人，却是最真实的人。

杜小同　三年级学生肖像　70cm×136cm　2011年

杜小同　夏日　145cmx183cm　2009年

杜小同　你和我之一　70cm×70cm　2009年

杜小同　你和我之二　70cm×70cm　2009年

杜小同　拥抱之一　67cm×121cm　2012年

杜小同　拥抱之二　67cmx121cm　2012年

展览 / 市场 / 新闻 / 文摘

邓拓捐赠中国古代绘画珍品特展

2012年1月16日下午，由文化部主办、中国美术馆承办的"邓拓捐赠中国古代绘画珍品特展"在中国美术馆隆重开幕，为壬辰春节贺岁奉献上一次独特的文化盛宴。

此次展览适逢邓拓先生诞辰100周年之际，也是邓拓捐赠作品入藏中国美术馆后的第一次悉数展出。其间囊括了宋、元、明、清不同时期的书法、绘画作品140余件，佳作荟萃，精品繁多，具有极高的艺术价值和文化价值。这些古代绘画艺术品均属国之瑰宝，备受学界和文物鉴藏界关注。本次展览还展出了邓拓本人的部分书法作品，让人们在欣赏古人书画的同时感受邓拓先生的书法修为。

"今日相会"当代中国画作品展

由今日美术馆与"若韵轩"联合主办的"'今日相会'当代中国画作品展"于2月18日至25日在北京今日美术馆举办。

本次展览共展出韩羽、季酉辰、刘进安、崔海四位画家的近作80余件，涉及人物、山水、花鸟等题材。这次展览的四位画家都是艺术界的代表画家，他们的作品在绘画风格上都立足于中国传统文化，并且于绘画语言、形式和表达方式有独到见解，充分展现了各自内在的心灵。

春到雯华——许宏泉中国画新作展

2012年2月23日，为期22天的"春到雯华——许宏泉中国画新作展"在北京市通州区宋庄镇小堡村国防工事艺术区五星楼522号隆重开幕。此次画展共展出许宏泉先生近作50余幅，题材有花鸟、山水和人物小品。

许宏泉先生对文学、音乐、美术史都有独到研究，谙熟中国传统文化。他的作品用笔恣肆、放纵，既得自然造化之生机，又不失文人笔墨之情趣。

素默其微——二月二吴悦石、李文亮、汪为新三人作品展

2012年2月23日（农历二月初二），由"品逸文化"、咫儒画馆主办的"素默其微——二月二吴悦石、李文亮、汪为新三人作品展"于北京朝阳区高碑店古典家具街177号隆重举行。

此次展出的70余幅作品皆为作者新近隽雅之作，其山水、人物、花鸟虽为小品，但方寸之间尽显风华。三人都是在追求传统的道路上探索出不同的风格。"素默其微"四字就奠定了本次展览的作品基调。画家史国良、李乃宙、王玉良、赵俊生以及书家张培元、刘墨、尹海龙等近百位京城名家出席开幕式。

"云水之心"朱雅梅作品展

2012年2月25日下午，"云水之心"朱雅梅作品展在上海视平线画廊开幕。本次展览共展出朱雅梅36件水墨作品，创作年代为2006年至2011年，作品包括《故园系列》、《清音系列》、《青城山系列》、《白雾系列》、《船之系列》等。其绘画灵秀清雅，真挚动人。晕染蘸点中既有传统水墨的高古，又不囿于古风。

展览吸引了不少沪上艺术界、收藏界知名人士到场。当天还举行了"高山流水"昆曲雅集之《牡丹亭·寻梦》，展览截止日期为3月15日。

"情感·形式"胡抗美、沃兴华书法展

2012年2月27日下午，由中国书法家协会、中国艺术研究院中国书法院、上海市书法家协会共同主办的"情感·形式——胡抗美、沃兴华书法展"在上海美术馆隆重开幕。展览展出胡抗美、沃兴华先生近作120余幅。作品形式多样，风格各异，极具震撼力。两位先生在书法形式上的深度探索，对当代书法

的发展有重要的引领意义。

展览开幕式由张铁林主持。上海市委宣传部副部长陈东、中国书法家协会副主席申万胜、中国艺术研究院中国书法院院长王镛分别致辞，中国书法家协会名誉主席沈鹏、中国书法家协会主席张海专门发来贺信，对展览给予了高度评价。

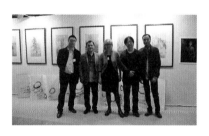

"中国当代艺术"展在法国梅斯博览会展出

2012年3月23日，由北京环艺国际展览有限公司主办，北京尚艺观止文化传播有限公司策展，上海精涛文化会展有限公司协办的"中国当代艺术"展，在法国梅斯国际会议中心隆重开幕。其中范治斌的中国画专区是中国展区的最大亮点。

春和景明——刘明波新作雅集

2012年4月8日，春和景明——刘明波新作雅集"茶会"在其济南工作室举行，来自济南各界及北京、南京、石家庄等地的朋友、藏家、画家一百余人参加了此次雅集。

雅集共展出刘明波先生新作70余幅，包括条幅、手卷、册页等。刘明波的作品赋予了中国传统美学的幽雅气息，这种境界的获得在于笔之简、墨之淡、色之雅及三者内在的和谐，营造了一种单纯简洁的山水画语境。

"新传统方阵——中国人民大学画院首届中国画名家工作室作品展"

2012年4月6日上午，为庆祝中国人民大学建校75周年，"新传统方阵——中国人民大学画院首届中国画名家工作室作品展"在中国国家画院美术馆隆重开幕。中国人民大学领导及京城著名美术家、美术理论家出席了开幕式。

展览共展出中国人民大学画院首届中国画名家工作室成员老圃、郭东健、初中海、唐秀玲、庄道静、李晓柱、熊广琴、乔宜男等作品130余件。创作题材涵盖山水、人物、花鸟，工笔写意俱全，风格各异，他们保持着中国画固有的审美惯势，在传统水墨之中融入西方语汇及时代理念，形成既有传统的道德风尚又有时代品格的艺术经典。

《品逸》创刊五周年
短信贺辞节选

《品逸》五周年贺：

余与《品逸》结缘五周年矣，向东湘君夫妇可谓贡献良多。《品逸》首重品字，此乃余为之激赏者也。自西学东渐以来，画坛唯行唯术，去品渐远。品失则内在精神亡佚，故去中国文化渐远。无品则无根、风骨、气节无从谈起，故笔墨之中无精神可言；重品方有精神，神遇迹化，笔墨呈其面貌，见其高逸。逸为画中至高境界，仰之弥高，学之无法，近在眼前，伸手即化，可谓学者毕生求之，辗转反侧而不可得。品逸能守书画之中，有眼界，有担当。余愿为之鼓与呼，《品逸》当为余之座右。书此仅为《品逸》五周年之贺。

——吴悦石

《品逸》诸位同仁值品逸文化五周年庆谨致祝贺：当下印刷垃圾甚多，贵刊依然阳春白雪。我每每收到即从首读至尾一字不落，忘情时竟恨红日西坠，高兴处觉可抵荤素三餐。

如此刊物书海中几家而已，我真担心贵刊能坚持多久。远离喧嚣不计升沉更无效益第一的算计，始见至高的文化境界更是担当的勇气，赠诗一首：绝尘风景亘画坛，文精图美自明禅。世事沉浮随烂柯，黄尘落砚见高山。

—— 程大利

品逸文化，逸品意味。高标品格，名家逸趣。

——范扬

祝《品逸》越办越好。

—— 梅墨生

假如2012洪水吞没地球，在逃亡太空的时刻，如果每人只准带上一本杂志，我选《品逸》。对于画画的人，这本杂志品行端正，阅读那是必须的。祝福《品逸》编辑部生日快乐！

——于水

《品逸》，书画界同仁的家园！

——（央视著名主持人）任志宏

品茶、品酒、品百味人生，逸书、逸画、逸古今趣事。

——崔海

"品逸——逸品"，贺《品逸》创刊五周年！

——罗江

含章秀出，群英荟萃。

——唐吟方

赏逸品得高雅趣，拥春风闻淡幽香。

—— 林峰

品竹调丝大青绿，逸墨撇脱略玄黄。

——李永林

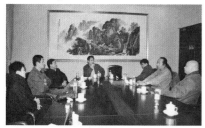

 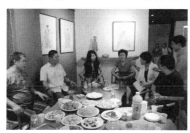

《品逸》五年，吾人交游；高山流水，君子好逑；仰之望之，戚戚绸缪；朝云暮雨，同声相俦；他山之石，可以永久。
　　　　　　　　　　　　　　　　　　　　　　　　　　　　　—— 金心明

一本好的杂志应该担负起文化布道的责任，应有堂正的文化主张、高雅的审美品位以及完美的装帧设计，还要有它独特的视点及个性。这些《品逸》都做到了。愿她永远年轻并带给我们更多的惊喜与感动！
　　　　　　　　　　　　　　　　　　　　　　　　　　　　　—— 王有刚

品可神妙能外觅，逸于儒释道中修。
　　　　　　　　　　　　　　　　　　　　　　　　　　　　　——王犁

喜贺《品逸》创刊五周年！造化无言谁能解，逍遥品逸参玄机。文章妙手传大道，功在当代口碑立。
　　　　　　　　　　　　　　　　　　　　　　　　　　　　　——初中海

画有四品，神妙能逸。笔墨从文，心迹为化。
　　　　　　　　　　　　　　　　　　　　　　　　　　　　　——李云雷

品逸品文化　观大观世界
　　　　　　　　　　　　　　　　　　　　　　　　　　　　　——徐子桥

品读心境　雅赏逸趣
　　　　　　　　　　　　　　　　　　　　　　　　　　　　—— （网友）艺飞

由来翰墨好因缘，品艺悠然已五年。且喜今朝逢庆事，高杯共饮祝君前。
　　　　　　　　　　　　　　　　　　　　　　　　　　　　　——曾三凯

一处清音传艺坛，啜茗品逸话斑斓。今逢五载成佳事，嘉惠方家诉笔端。
　　　　　　　　　　　　　　　　　　　　　　—— （湖北师范大学美术学院）王忠民

画道幽微鉴识通，翰墨散佚故人中。诗境文心珠玑语，瑰宝撷华贝阙宫。
　　　　　　　　　　　　　　　　　　　　　　　　　　　　　——申晓国

《品逸》自创刊以来我们一步步呵护至今。其间始终坚守自己的审美品质、学术定位与文化立场。在纷繁芜杂的当代艺术刊物中确立了些许"标准"并得到诸同道厚爱，在这急功近利的当下实属不易。五年的成长是个短暂的过程，尽管尚有不足，但我们坚信，有了大家的共同关心与扶持，她会"出落"成一本令人期许的好刊物！祝福《品逸》！
　　　　　　　　　　　　　　　　　　　　　　　　　　　　　——李文亮

剪冰裁雪笔作传，无端毁誉别天渊。五年校遍迷离处，琅函玉牒落碧轩。
　　　　　　　　　　　　　　　　　　　　　　　　　　　　　——汪为新

昂逸

第捌肆 [2012]

【二月二】3人作品展

咫儒畫館

ERYUEERSANRENXIAOPINZHAN

吴悦石
李文亮
汪為新

秉理其微

——

影像

悼朱振庚先生

望朱门，壁上旧题犹满眼

他是一个似乎与世俗背离却陶醉于自我天地的杰出艺术家。

与许多同行相比，他显示出更突出的独立自主禀赋

他不是在激越之后归于淡泊，而是在淡泊之中激越

他的彩墨绘画作品证实，虽然在技巧、章法上区别于传统绘画形

式，但在艺术精神上却与中国传统绘画内质一脉相承

除了绘画，他深爱他的妻子儿女，挚爱他的工作，但在现实面前

却常常无可奈何

他的耿介是这个时代的极好反讽。他不懂阿谀，但尊重价值

朱振庚　人物　46cmx68cm　2009年

当代中国画名家作品适时行情

	画 家	画 种	画 价 (元/平方尺)
B			
	边平山	花鸟	20000
	毕建勋	人物/创作	10000 / 20000
	白云浩	人物	3000
C	陈鹏	花鸟	10000
	陈永锵	花鸟	20000
	陈子	人物	20000
	陈平	山水	70000
	陈向迅	山水	10000
	陈国勇	山水	20000
	陈钰铭	写意	20000
	陈传席	山水	12000
	陈玉圃	山水	30000
	陈子游	花鸟	4000
	崔子范	花鸟	40000
	崔晓东	山水	30000
	崔振宽	山水	10000
	崔如琢	山水/花鸟	120000/60000
	崔海	水墨	12000
	程大利	山水	30000
D	杜滋龄	人物	20000
	丁立人	人物	20000
	丁中一	山水/人物	8000
	戴卫	人物	30000
F	冯远	人物	100000
	冯大中	写意 / 工笔	20000 / 100000
	范存刚	花鸟	30000
	范曾	人物	240000
	范扬	山水/罗汉	50000 / 70000
	方楚雄	花鸟	20000
	方增先	人物	30000
	方骏	工笔/写意	35000 / 20000
	方向	山水	12000
	房新泉	花鸟	6000
	傅廷煦	山水	5000
G	郭怡孮	花鸟	50000
	郭石夫	花鸟	50000
	郭全忠	人物	16000
	高英柱	花鸟	6000
	高相国	山水	10000
	高立峰	山水	6000
	苟剑华	山水	3000
H	霍春阳	花鸟	60000
	何水法	花鸟	40000
	何加林	山水	40000
	何家英	写意	230000
	胡石	花鸟	15000
	韩羽	人物	30000

	画 家	画 种	画 价 (元/平方尺)
	韩拓之	花鸟	4000
	怀一	人物	10000
	黄永玉	写意	50000
J	江文湛	花鸟	30000
	江宏伟	工笔	40000
	贾浩义	人物	20000
	贾又福	山水	160000
	季酉辰	写意	20000
	纪京宁	人物	20000
	姜宝林	花卉	20000
	蒋世国	山水 / 人物	10000
	靳卫红	人物写意	10000
	金心明	人物	8000
K	孔戈野	山水	5000
	孔维克	人物	20000
L	李文亮	大写 / 小写	15000 / 20000
	李世南	人物	60000
	李津	人物	20000
	李桐	人物	10000
	李水歌	花鸟	4000
	李少文	人物	30000
	李东伟	山水	20000
	李乃宙	人物	15000
	李健强	山水	8000
	李孝萱	古人 / 现代	30000 / 60000
	李一峰	花鸟 / 山水	5000 / 8800
	李雪松	花鸟	6000
	李学峰	人物	8000
	林墉	人物	25000
	林峰	山水 /人物	3000
	林容生	山水	20000
	林海钟	山水	40000
	刘文西	人物	80000
	刘大为	人物	120000
	刘二刚	人物	20000
	刘进安	人物	80000
	刘庆和	人物	30000
	刘国辉	人物	20000
	刘文洁	山水	20000
	刘明波	山水	6000
	刘勃舒	写意	30000
	刘墨	山水/ 花鸟	6000
	梁占岩	人物	80000
	龙瑞	山水	30000
	卢禹舜	山水	30000
	老圃	蔬菜	8000
	吕云所	太行/风情	30000/12000

画家	画种	画价（元/平方尺）
M		
马国强	人物	15000
马骏	人物	10000
马刚	山水	8000
梅墨生	花鸟 / 山水	40000 / 50000
莫晓松	花鸟	30000
满维起	山水	20000
明瓒	山水/花鸟/人物	4000/6000/8000
N		
衲子	花鸟	15000
聂干因	人物	10000
南海岩	人物	30000
P		
彭先诚	人物	30000
潘汶汛	人物	10000
Q		
丘挺	山水	20000
秦修平	人物	8000
R		
任清	写意/工笔	8000/10000
S		
石虎	人物	50000
石齐	人物	80000
施大畏	人物	20000
史国良	人物	180000
申少君	人物	20000
申晓国	山水	6000
舒建新	山水/人物	50000/30000
T		
唐勇力	人物	80000
童中焘	山水	30000
田黎明	高士 / 现代	60000 / 120000
W		
王和平	花鸟	20000
王赞	人物	20000
王子武	人物	80000
王辅民	人物	20000
王孟奇	人物	40000
王明明	人物	100000
王迎春	人物	20000
王镛	山水	35000
王玉	山水	5000
王晓辉	写意 / 肖像	50000 /100000
王志英	人物	5000
王鏳	人物	10000
王犁	人物	5000
吴冠南	花鸟	20000
吴山明	人物	30000
吴悦石	山水/人物	120000
吴冠中	彩墨	150000
尉晓榕	人物	40000
魏广君	山水	20000
X		
汪为新	书法/绘画	2000/13000
徐乐乐	人物	60000
徐光聚	山水	8000

画家	画种	画价（元/平方尺）
许宏泉	山水	6000
许俊	山水	20000
邢庆仁	人物	10000
谢冰毅	山水	15000
Y		
杨珺	人物	4000
杨春华	人物	20000
杨力舟	人物	20000
姚鸣京	山水	70000
乙庄	花鸟	6000
杨子江	山水	6000
杨中良	山水/花鸟	20000
于文江	人物	40000
于水	人物	15000
喻继高	工笔	40000
喻慧	花鸟	20000
Z		
张立辰	花鸟	50000
张桂铭	花鸟	20000
张伟民	花鸟	20000
张江舟	人物	80000
张谷旻	山水	25000
张望	人物	10000
张子康	山水	20000
张志民	山水	20000
张立柱	人物	20000
张培元	篆刻/书法/小楷	8000/5000/18000
张捷	山水	25000
张鉴	花鸟	8000
张公者	花鸟	10000
张海良	山水	5000
章耀	山水	5000
周亚鸣	花鸟 / 山水	10000
周京新	人物	40000
赵梅生	花鸟	20000
赵跃鹏	花鸟	15000
赵卫	山水	20000
赵亭人	山水 / 花鸟	8000
朱豹卿	花鸟	10000
朱振庚	彩墨	40000
朱新建	人物	15000
朱雅梅	山水	10000
郑力	山水	40000
曾三凯	山水	10000
曾宓	山水	70000

注：当代中国画名家适时行情信息来源于画廊、拍卖及其他相关媒体，已经授权及机构确认。